〈漢〉

月刊 書藝文人畫 法帖시리즈　24　석문송

石門頌

研民 裵敬奭 編著

月刊 書藝文人畫

石門頌에 대하여

　石門頌은 陝西省 褒城縣의 동북쪽에 있는 褒斜谷의 石門 절벽에 새겨진 摩崖刻石이다. 이것은 「司隸校尉楗爲楊君頌」또는 「楊孟文頌」으로도 불리는데, 양군(楊君)은 양환(楊渙)을 말한다. 이것은 절벽 위에다 22行으로 각 行마다 30字 내지 31字씩 불규칙하게 새겼다.

　이 글은 당시의 漢中太守였던 王升이 撰한 것인데, 東漢 建和 12년(148년)에 완성되어 약 40여 년의 세월이 걸렸다. 이것의 주된 내용은 漢代 당시의 통로중에 關中에서 漢中을 경유하여 四川省 成都로 가는 길에 古道인 褒斜道가 자주 무너지고 황폐하여져서 피해와 불편이 심각해지자 楊孟文이 조정의 百僚들을 설득하고 허락을 얻어내어 어렵고 험난한 보수정비로 백성들이 다니기에 편하게 만들었기에 그의 功勳을 칭송하여 후대에 알리고자 돌에 새긴 것이다.

　東漢시대의 마애각석은 〈鄐君開通褒斜道〉, 〈西陝頌〉 등과 같이 몇 종류가 있는데 모두가 소박하고 웅장하면서도 자유분방한 풍격을 공통점으로 하고 있다.

　石門頌의 특징은 가로획이 평평하지도 않고, 세로획도 곧지 않으며 파세와 굽은 것들이 눈에 띈다. 전절을 하는 곳에서도 방필과 원필을 잘 섞어 일정한 규칙도 없는 듯 하다. 대체로 가느다란 한 획이면서도 때로는 굵은 파세의 변화를 보여준다든가, 命, 升, 誦 등과 같은 특별히 길게 내려그은 획 등의 중요한 특징도 있다. 이러한 다양한 변화는 글쓴이의 천진스럽고 소탈함에서 나오는데, 전혀 꾸밈이 없는 自然人의 표현으로 느껴진다. 긴장미가 다소 떨어지는 결구이면서도 유유자적하는 느낌을 주고도 있다. 마애는 비석과 다르기에 글씨를 새기기 전에 이를 충분히 다듬을 수 없다. 이로 인하여 불규칙하고 자연스런 맛이 더한 연유이기도 하다. 글자의 大小가 일정하지 않고, 필획과 글자의 입구가 둥글고 굽었는데, 형태를 변형시킨 것도 이와 관련이 있는 것 같다.

　결국 〈石門頌〉의 필법이 굳세면서도 옛스러우며 뱀같이 꿈틀거린다고 칭찬한 것은 바로 묘한 흥취가 자연스럽게 어우러졌기 때문이리라.

　石門頌을 깊이 연구하여 一家를 이룬 이는 淸의 何子貞이 있는데, 독특한 맛을 잘 살려 서정미를 충분히 표현해냈다.

　石門頌에는 假借, 異體字가 많이 있는데 余谷(斜谷), 醳(釋) 등과 같이 通用字를 썼고 陰, 炳, 塗 등은 위에 草를 더하여 쓴 것 등이며 入을 人으로 쓰는 등 다양하다. 어쨋든 文字上 奇異함을 많이 취하였는데, 굳세면서도 고졸한 멋진 풍격을 지닌 매력있는 글임에는 틀림이 없다.

　淸末의 康有爲는 "石門頌을 高渾하다고 하였으며 두텁고 굳센 자태가 있고, 〈開通褒斜道〉와 더불어 疎密이 고르지 않고, 深趣를 갖추고 있다."고 하였다.

　이 石門頌의 原版은 日本의 三井家藏本으로서 淸의 趙之謙의 印이 찍힌 道光年代 이전의 舊拓本에 속한다.

目　次

石門頌 全文

故
司
隷

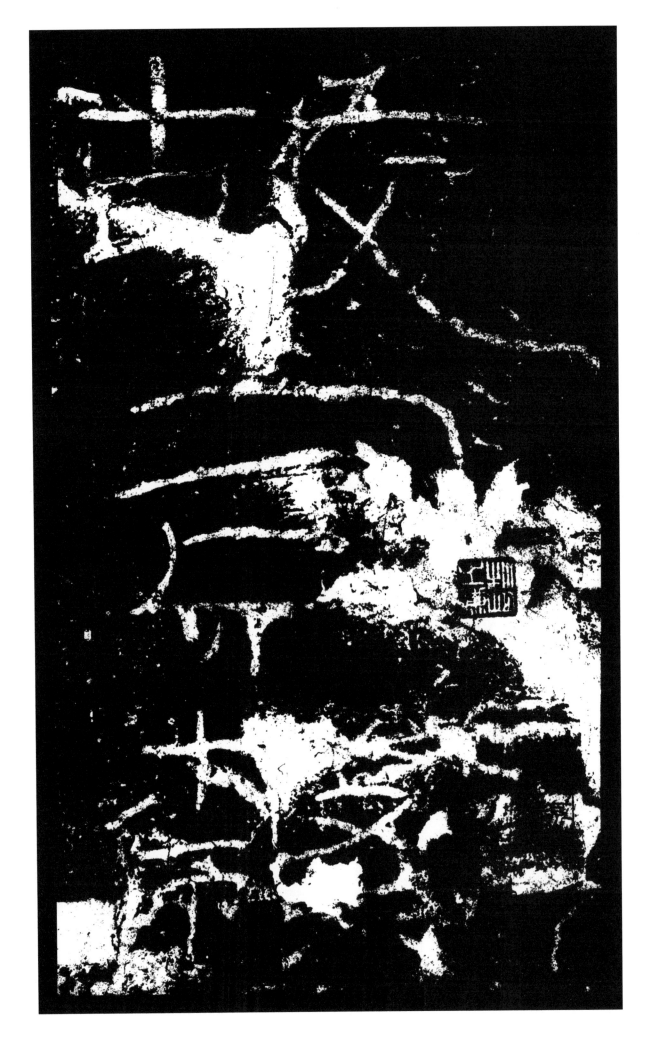

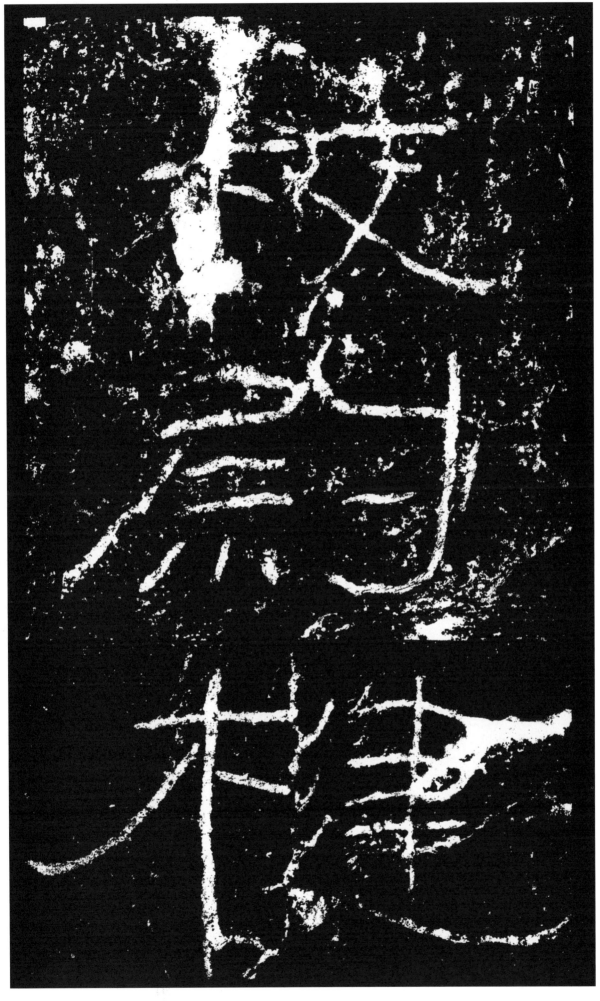

爲
楊
君

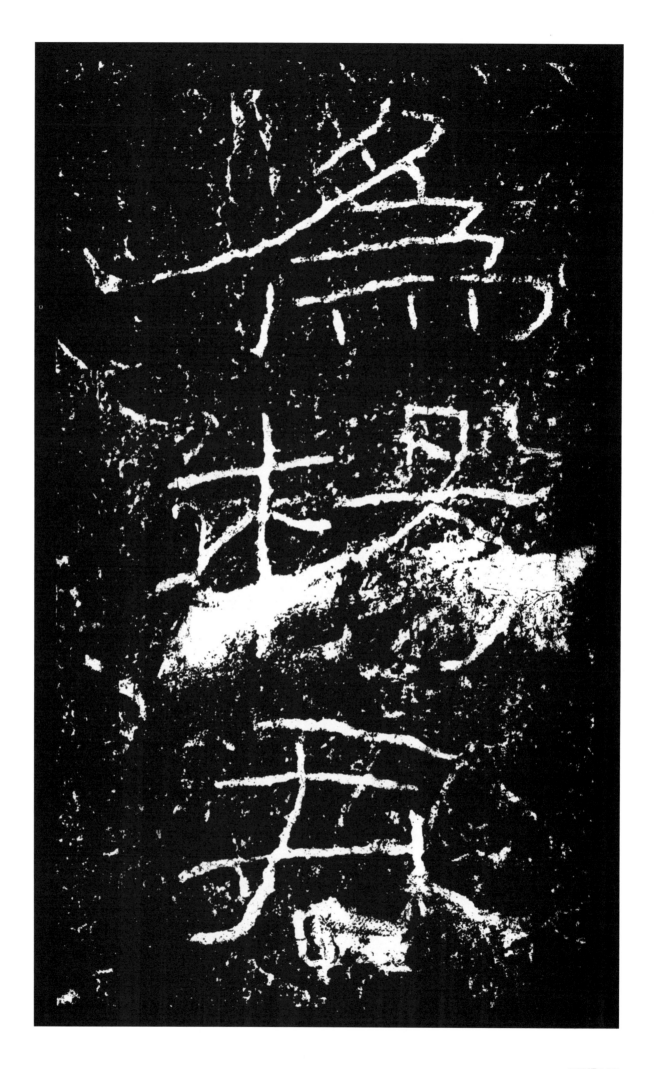

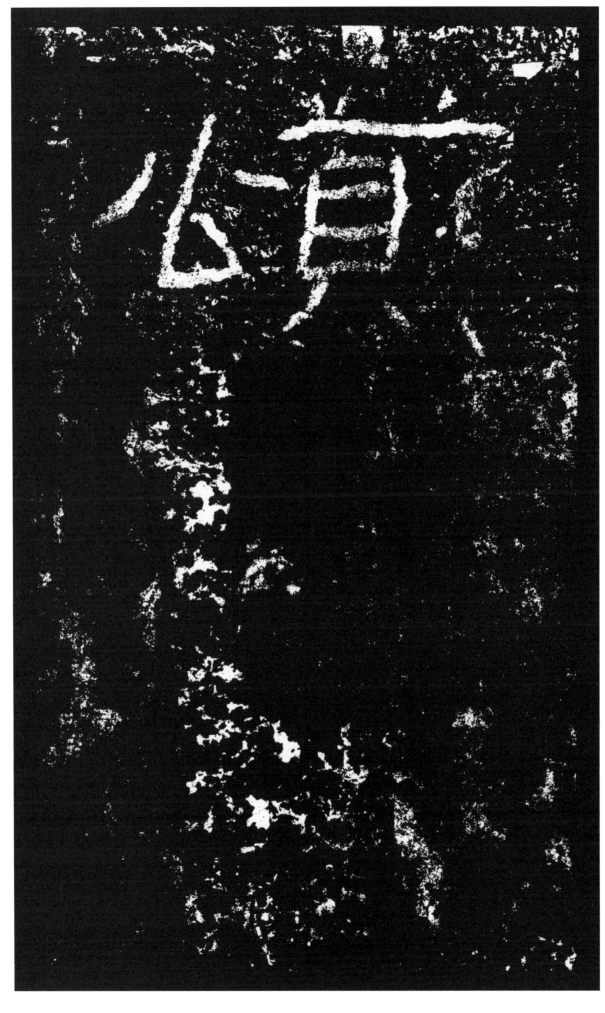

惟 생각할 유
坤 땅 곤
靈 신령 령
定 정할 정
位 자리 위

川 시내 천
澤 못 택
股 나눌 고

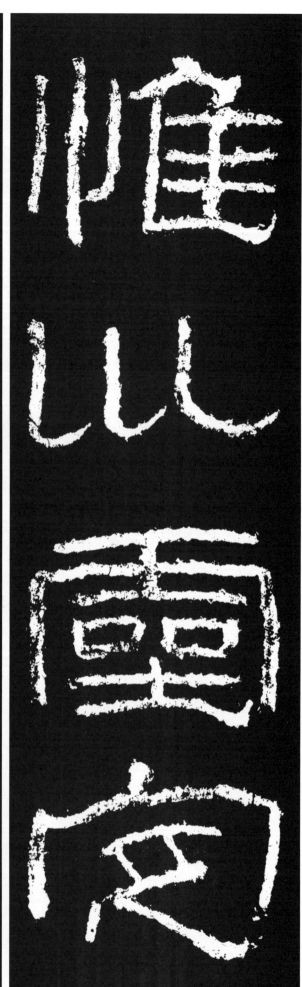

생각컨데 地靈이 위치를 정하여, 川澤이 나누어지니,

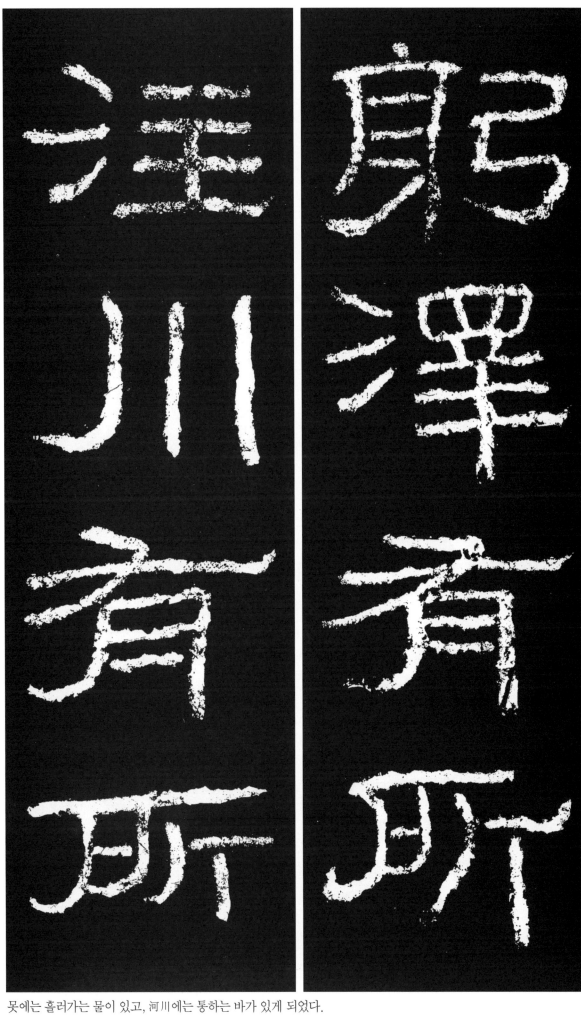

躬 몸 궁

澤 못 택
有 있을 유
所 바 소
注 물댈 주

川 시내 천
有 있을 유
所 바 소

못에는 흘러가는 물이 있고, 河川에는 통하는 바가 있게 되었다.

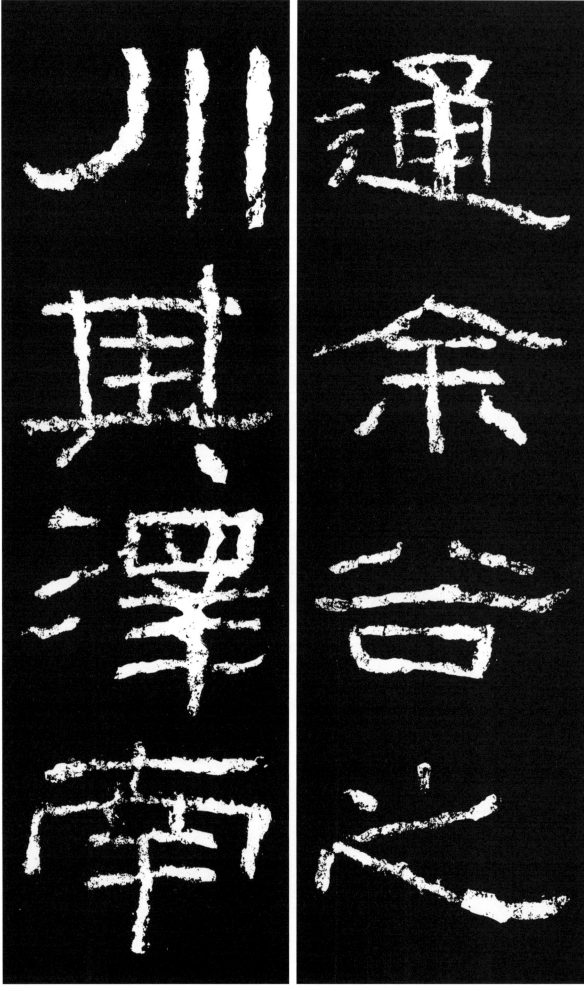

通 통할 통

余 나 여
※본래 지명이름은
斜(야)이다.

谷 골 곡
之 갈 지
川 시내 천

其 그 기
澤 못 택
南 남녘 남

余(斜)谷의 河川은 그 못이 남쪽이 높아

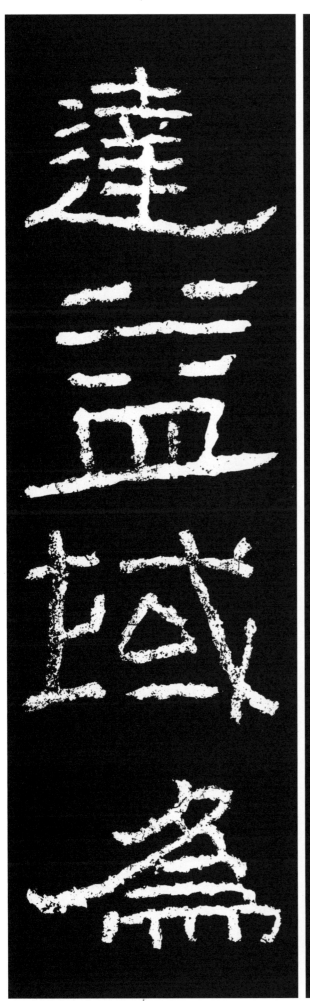

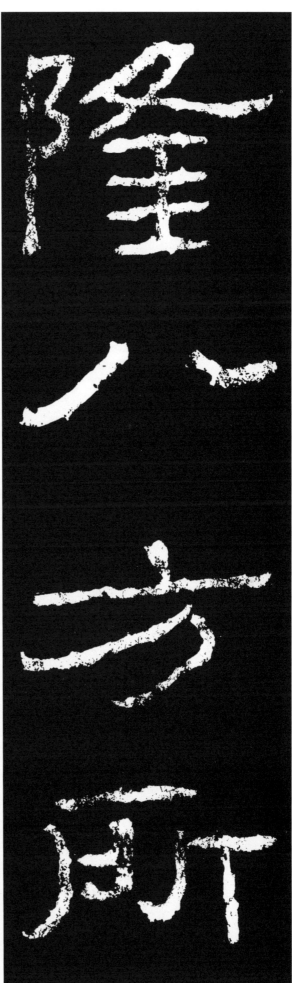

隆 높을 룡

八 여덟 팔
方 모 방
所 바 소
達 통달할 달

益 더할 익
域 구역 역
爲 하 위

八方으로 이르게 되니, 익주 지역은

充 가득할 충

高 높을 고
祖 할아버지 조
受 받을 수
命 명령 명

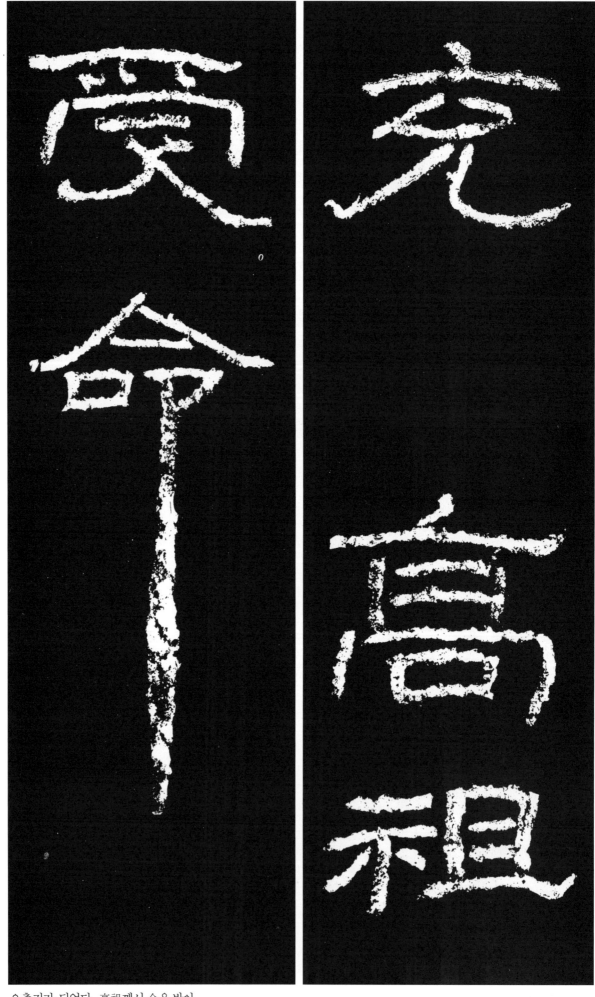

요충지가 되었다. 高祖께서 命을 받아

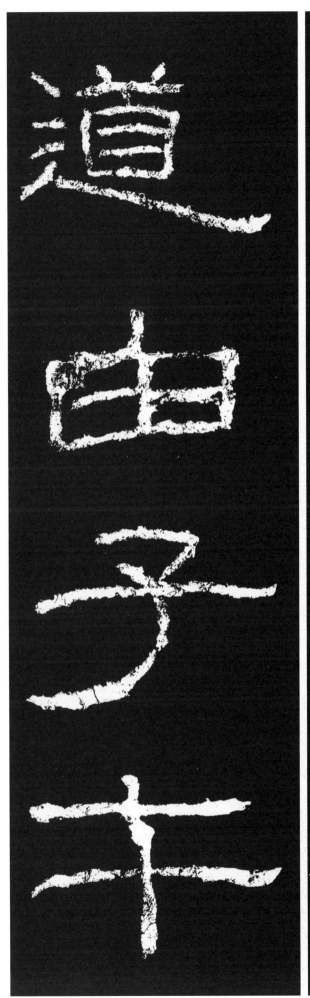
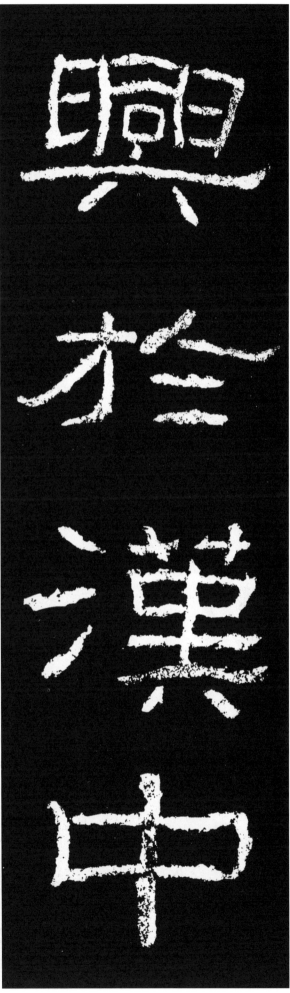

興 흥할 흥
於 이조사 어
漢 나라 한
中 가운데 중

道 길 도
由 말미암을 유
子 아들 자
午 낮 오

漢中에서 일어났고. 길은 子午山을 경유하여

出 날 출
散 흩을 산
入 들 입
※人으로 오기함
秦 진나라 진

建 세울 건
定 정할 정
帝 임금 제
位 자리 위

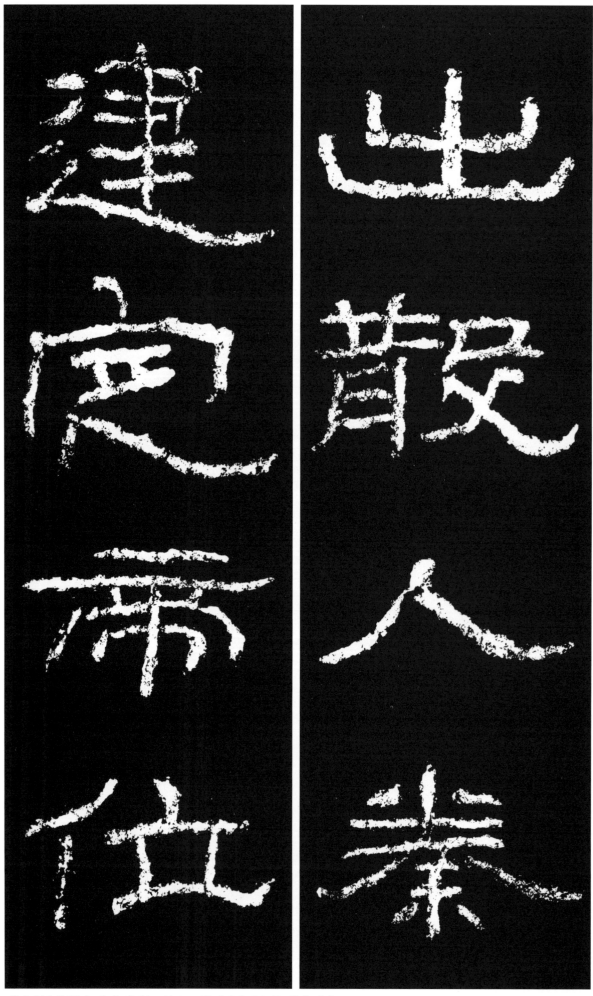

대산관(大散關)을 나가 삼진(三秦)으로 들어가서 帝位를 세워 정하고,

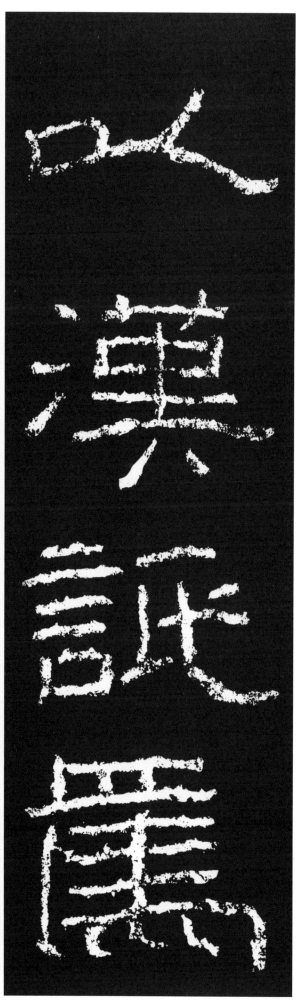

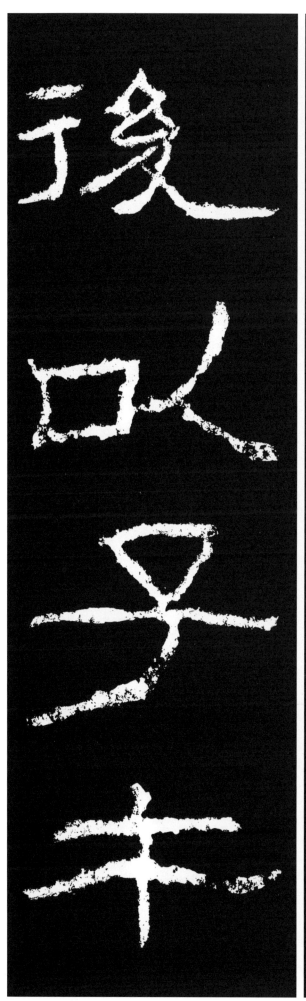

以 써 이
漢 한수 한
詆 꾸짖을 저
焉 어조사 언

後 뒤 후
以 써 이
子 아들 자
午 낮 오

漢나라로써 이끌었다. 뒤에 子午山은

塗 길 도
路 길 로
澁 깔깔할 삽
難 어려울 난

更 다시 경
隨 따를 수
圍 둘레 위
谷 골 곡

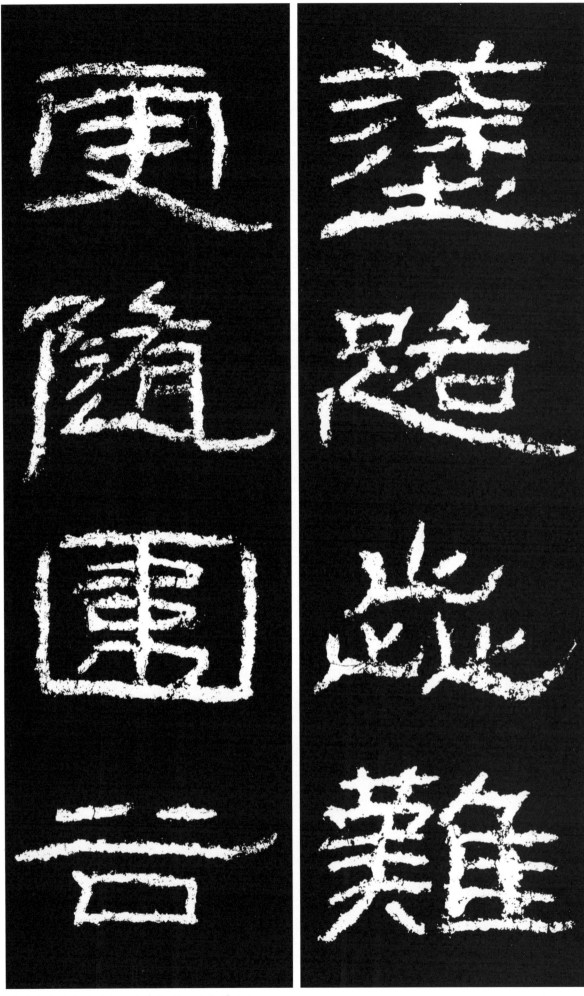

길이 험난하고 다니기 어려웠고, 또 圍谷을 따르고

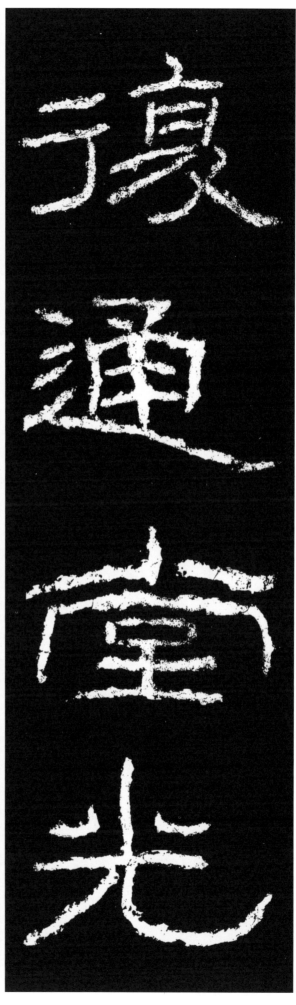

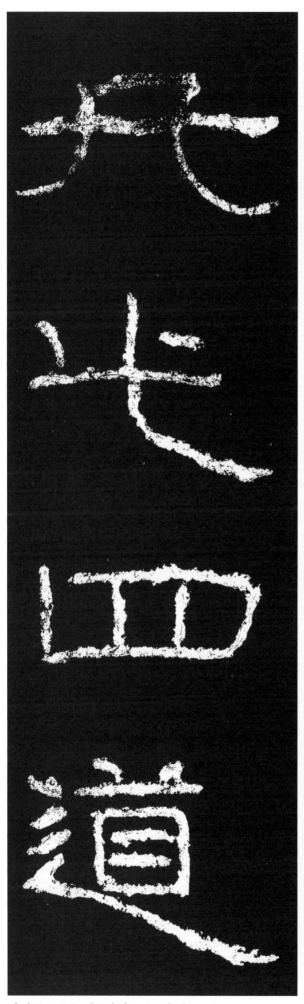

復 다시부
通 통할통
堂 집당
光 빛광

凡 무릇범
此 이차
四 넉사
道 길도

다시금 堂光을 개통하니, 모두 이 네 도로는

垓 땅가장자리 해
※閡(애)의 뜻과 통함
鬲 솥다리 격
※隔(격)의 뜻과 통함
尤 더욱 우
艱 어려울 간

至 이를 지
於 어조사 어
永 길 영
平 고를 평

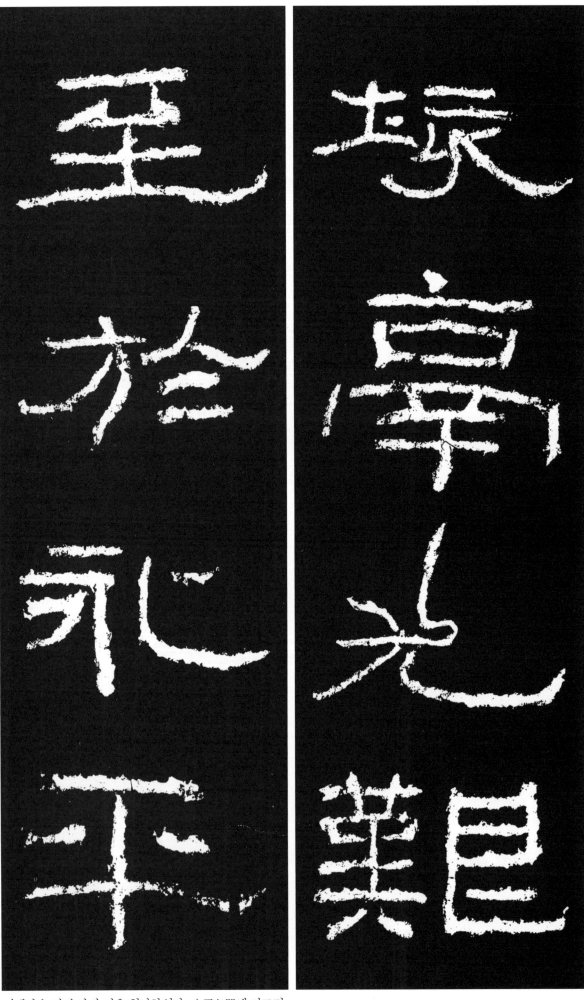

지세가 높이 솟아서 더욱 험난하였다. 永平年間에 이르러,

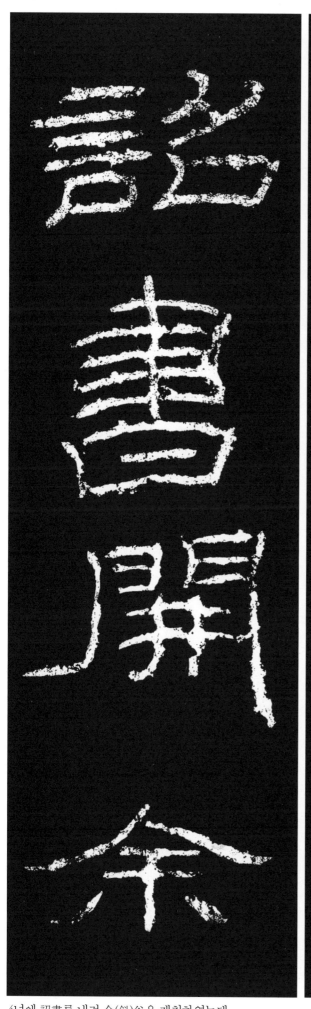

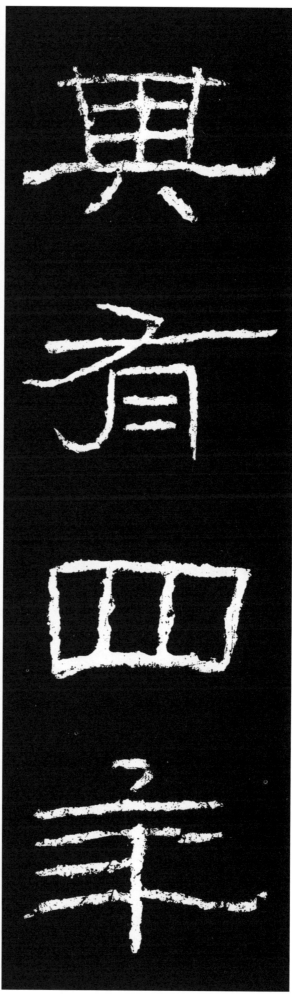

其 그기
有 있을유
四 넉사
年 해년

詔 고할조
書 글서
開 열개
余 나여
※본래 지명이름은
　斜(야)임

4년에 詔書를 내려 余(斜)谷을 개척하였는데

鑿 뚫을 착
通 통할 통
石 돌 석
門 문 문

中 가운데 중
遭 당할 조
元 으뜸 원
二 두 이

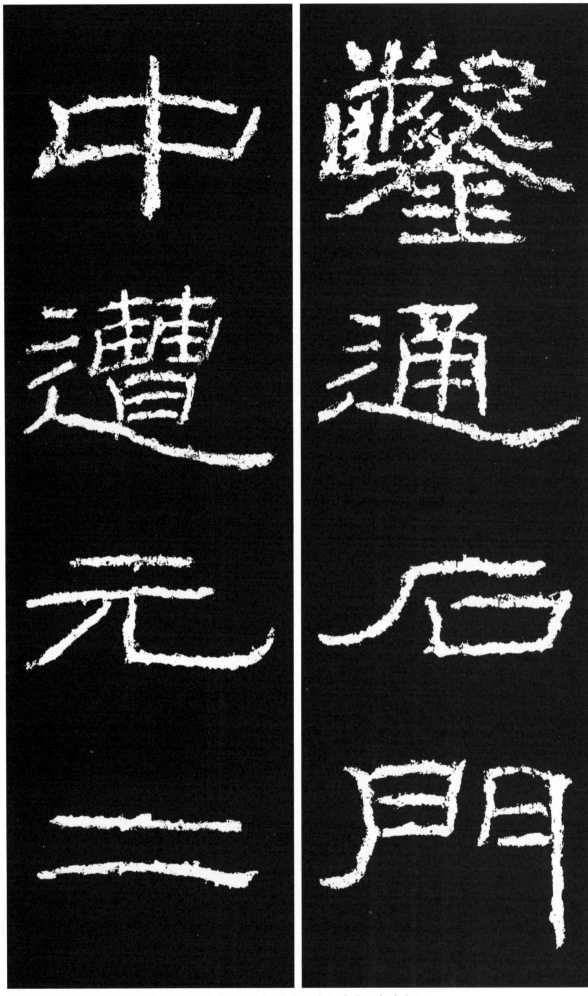

石門을 뚫어 관통시키었다. 영초(永初) 원년(元年)에 2년의 국난을 만났는데 백성들은

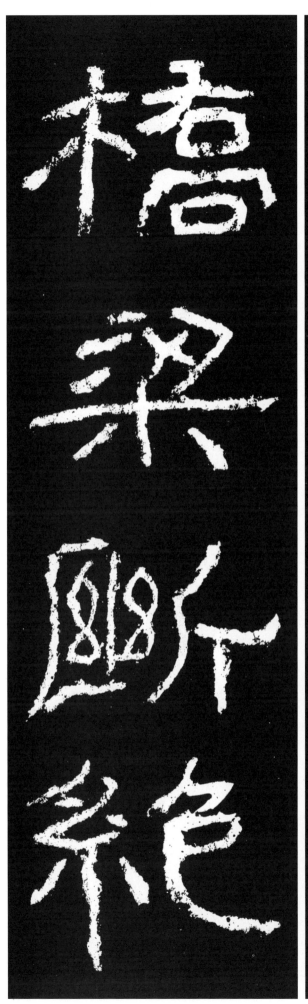

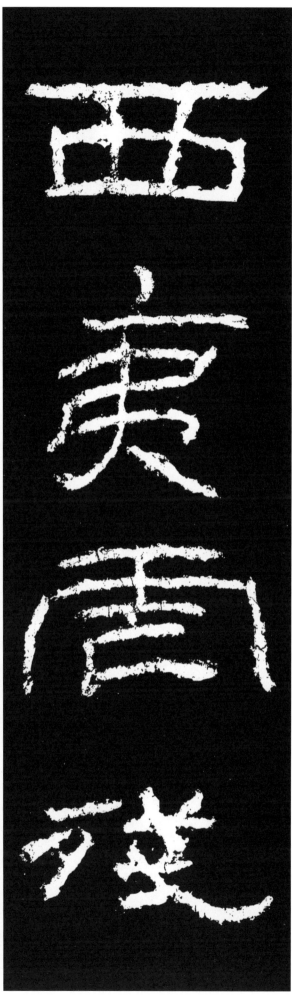

西　서쪽 서
夷　오랑캐 이
虐　사나울 학
殘　잔인할 잔

橋　다리교
梁　다리 량
斷　끊을 단
絶　끊을 절

西夷의 잔학함을 당하였다. 교량이 끊어지고,

子 아들 자
午 낮 오
復 다시 부
循 돌 순

上 윗 상
則 곧 즉
縣 걸 현
※懸(현)으로 통함
峻 높을 준

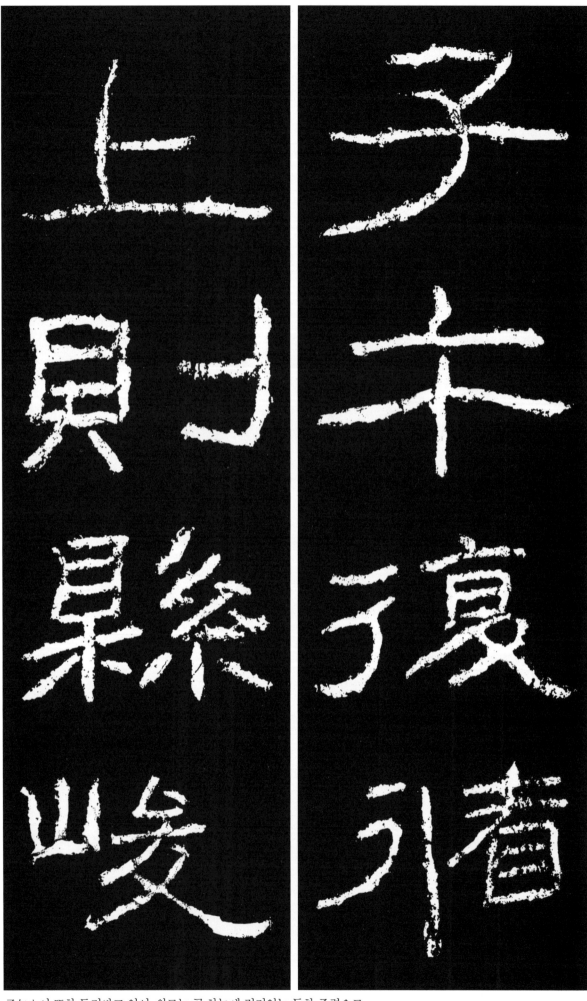

子午山이 또한 둘러싸고 있어, 위로는 곧 하늘에 걸려있는 듯한 준령으로

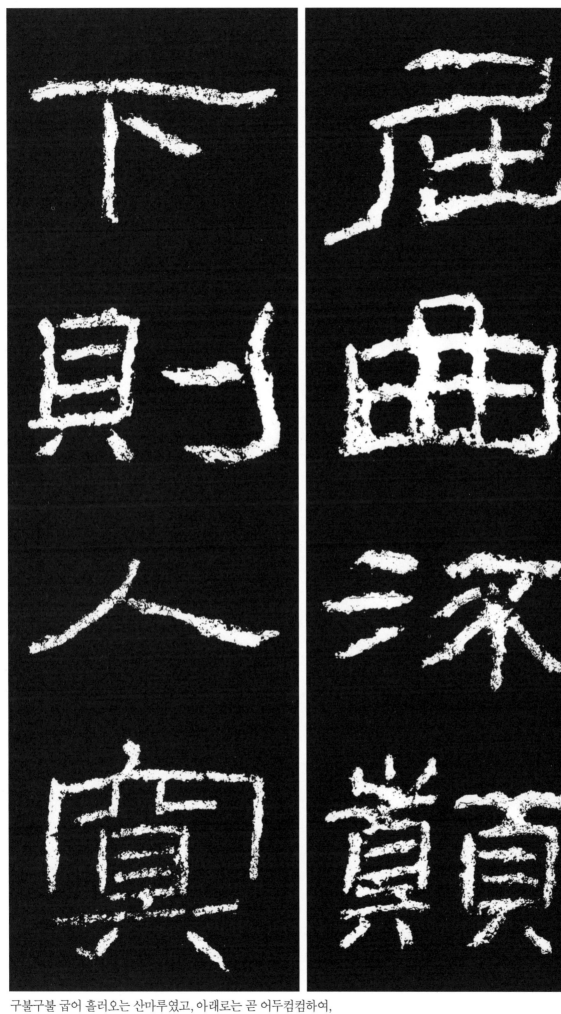

屈 굽을 굴
曲 굽을 곡
流 흐를 류
巓 산마루 전

下 아래 하
則 곧 즉
入 들 입
※人(인)으로 오기됨
冥 어두울 명

구불구불 굽어 흘러오는 산마루였고, 아래로는 곧 어두컴컴하여,

傾 기울 경
寫 쏟을 사
※瀉(사)로 통함
輸 실어보낼 수
淵 못 연

平 고를 평
阿 언덕 아
湶 샘 천
※泉과 同字임.
泥 진흙 니

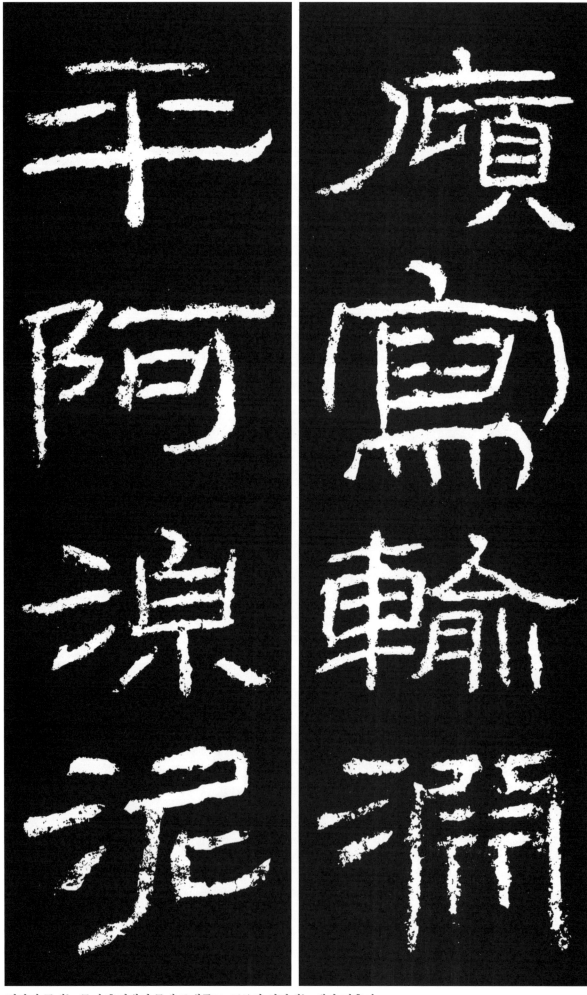

경사진 곳에는 물이 흘러내려 못에 보내주고, 平地와 언덕에는 샘과 진흙이

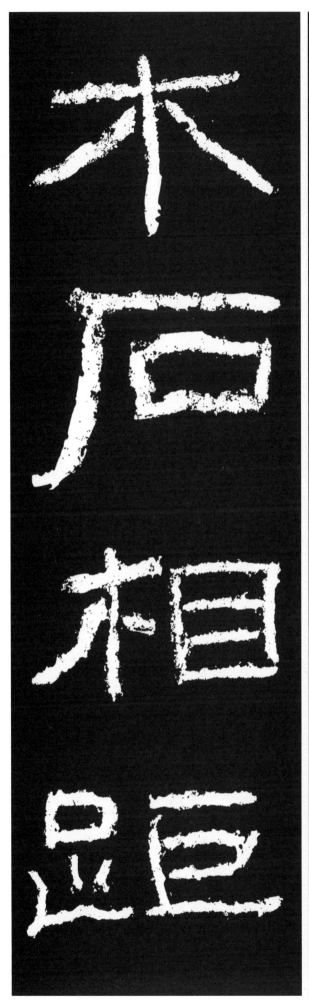

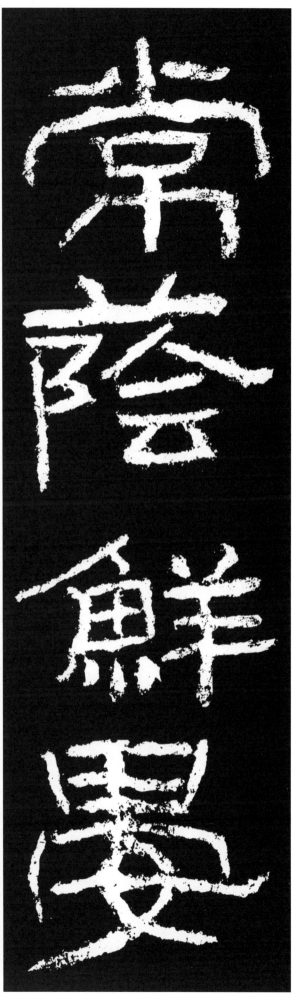

常 항상 상
蔭 어두울 음
鮮 드물 선
晏 선명할 안

木 나무 목
石 돌 석
相 서로 상
距 맞설 거
※拒(거)와 같은 의
　미임

항상 어둡고 선명하지가 않았다. 木石이 서로 막고 있고

利 예리할 리
磨 갈 마
确 자갈땅 학
盤 반석 반

臨 임할 임
危 위태로울 위
槍 창 창
碭 무늬진돌 탕

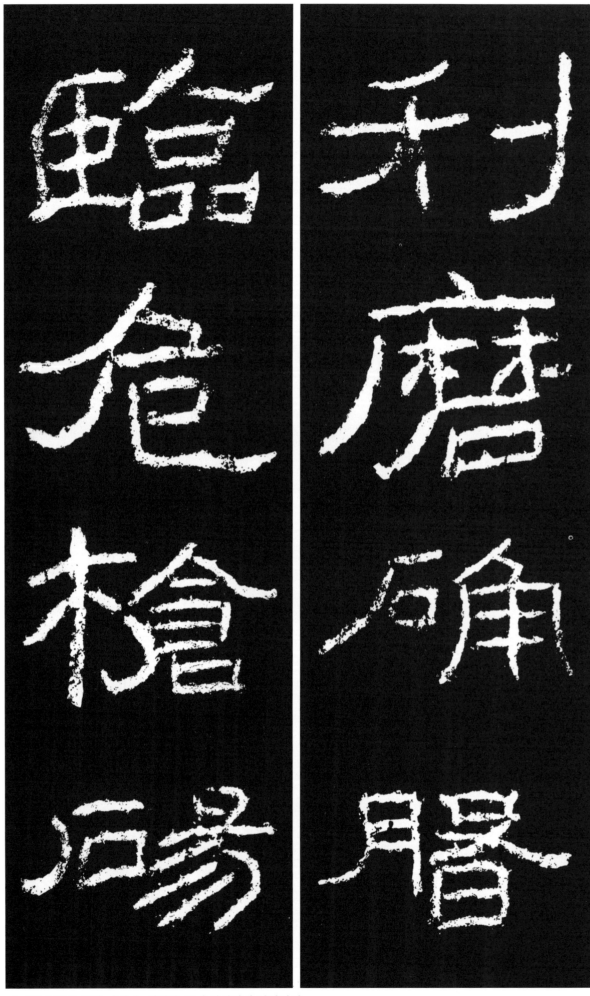

예리하게 깎인 돌과 바위가, 위험한 곳에 어지럽게 널려있어,

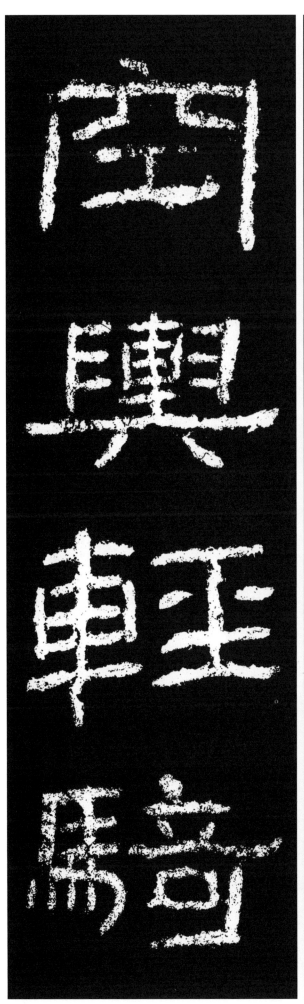

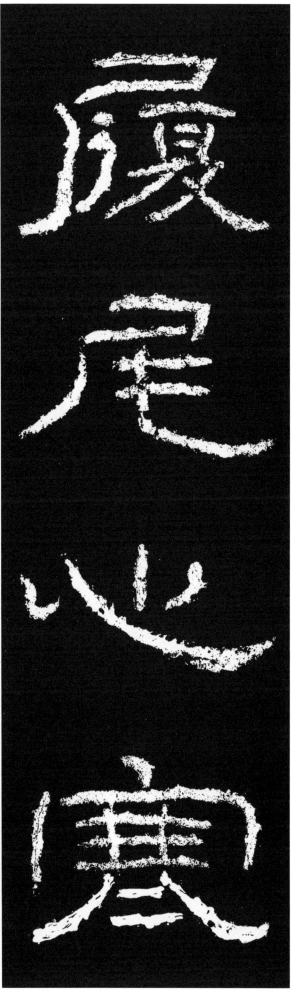

履 밟을 리
尾 꼬리 미
心 마음 심
寒 찰 한

空 빌 공
輿 수레 여
輕 가벼울 경
騎 말탈 기

범의 꼬리를 밟듯 위험하여 마음이 싸늘하였다. 빈 수레나 가벼운 말도

遷 갈 체
㝵 막을 애
弗 어길 불
前 앞 전

惡 악할 악
虫 벌레 충
幣 헤칠 폐
※弊의 뜻임
狩 사냥할 수

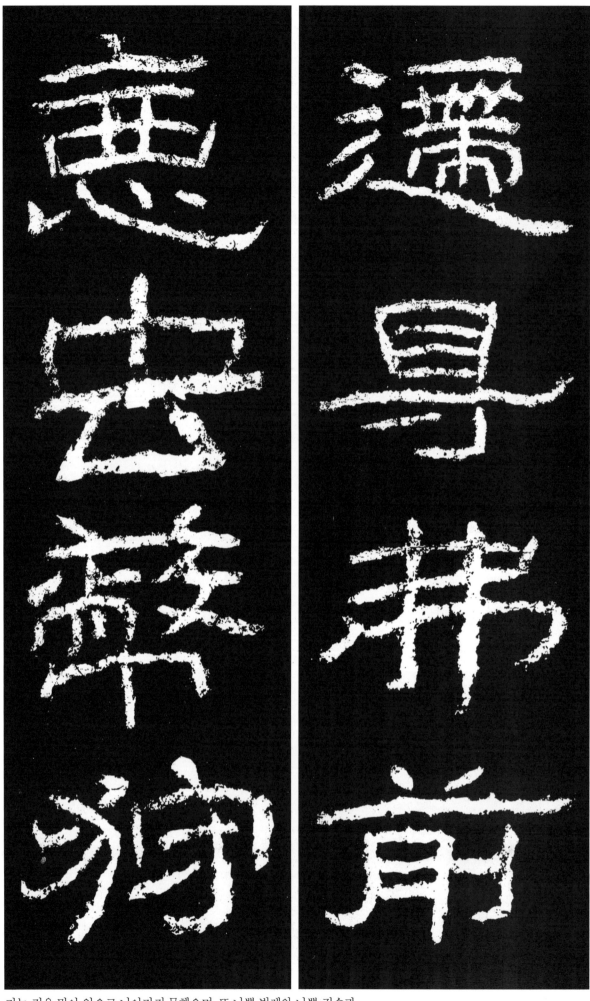

가는 것을 막아 앞으로 나아가지 못했으며, 또 나쁜 벌레와 나쁜 짐승과

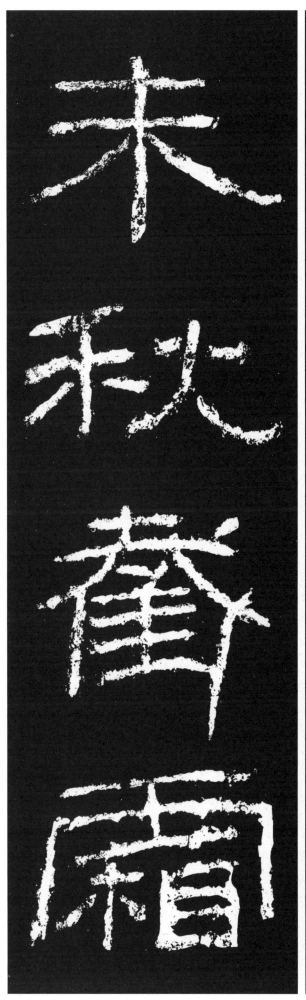

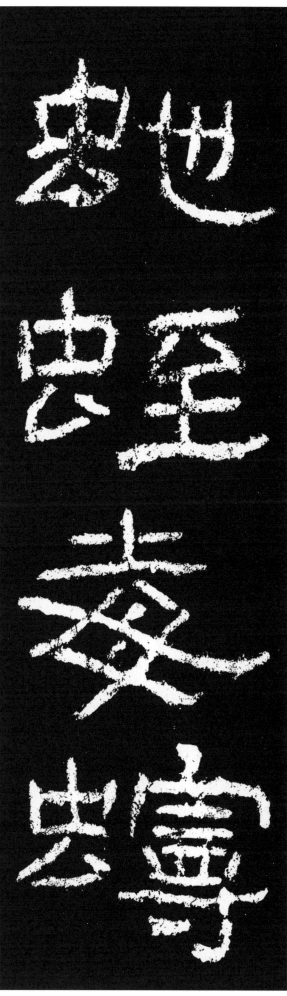

蚖 뱀 사
蛭 거머리 질
毒 독할 독
蟃 뽕나무벌레 만

未 아닐 미
秋 가을 추
截 끊을 절
霜 서리 상

뱀과 거머리와 독충들이 있었다. 가을 전에 서리가 내려,

稼 곡식 가
苗 싹 묘
夭 일찍죽을 요
殘 시들 잔

終 마칠 종
年 해 년
不 아니 불
登 익을 등

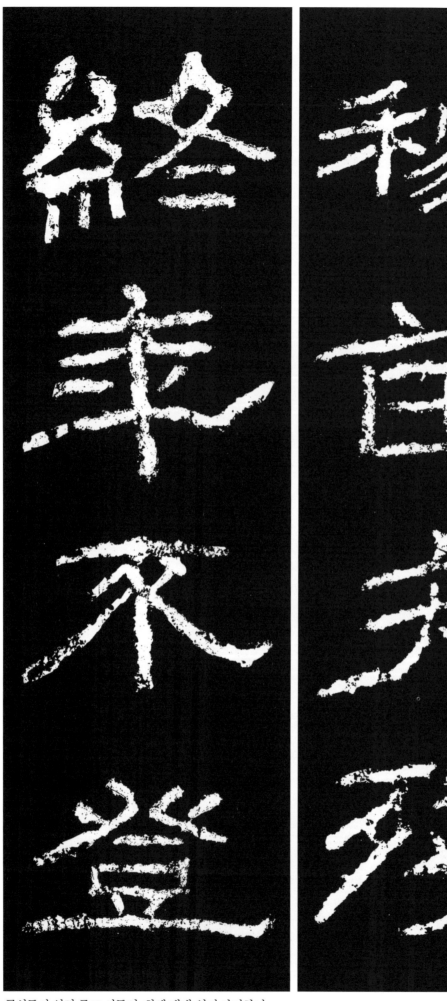

곡식들이 일찍 죽고 시들어, 한해 내내 익지 아니하니,

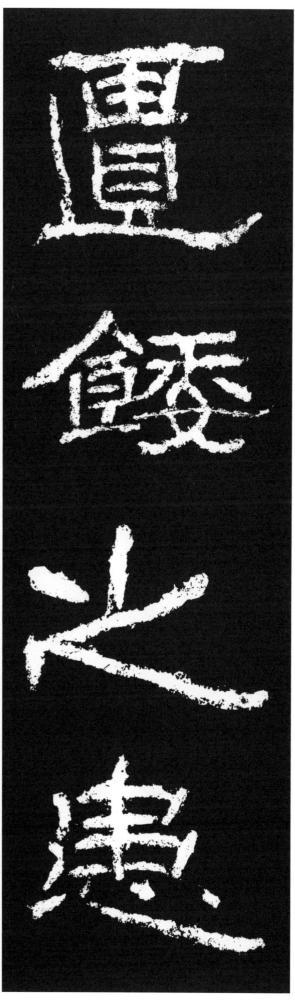

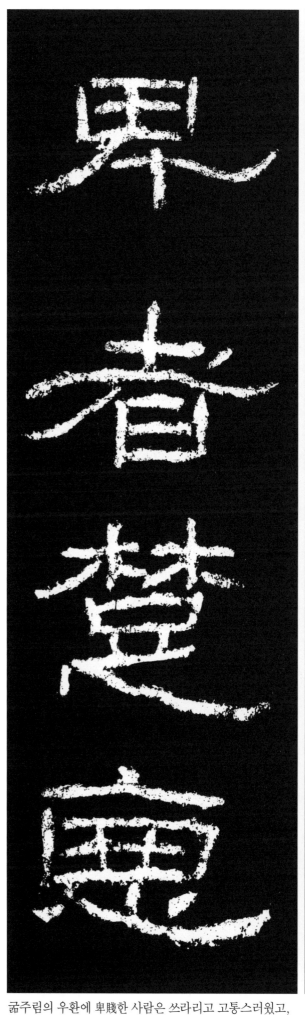

匱 없을 궤
餧 먹일 위
之 갈 지
患 근심 환

卑 낮을 비
者 놈 자
楚 쓰라릴 초
惡 모질 악

굶주림의 우환에 卑賤한 사람은 쓰라리고 고통스러웠고,

尊 높을 존
者 놈 자
弗 어길 불
安 편안 안

愁 근심 수
苦 괴로울 고
之 갈 지
難 어려울 난

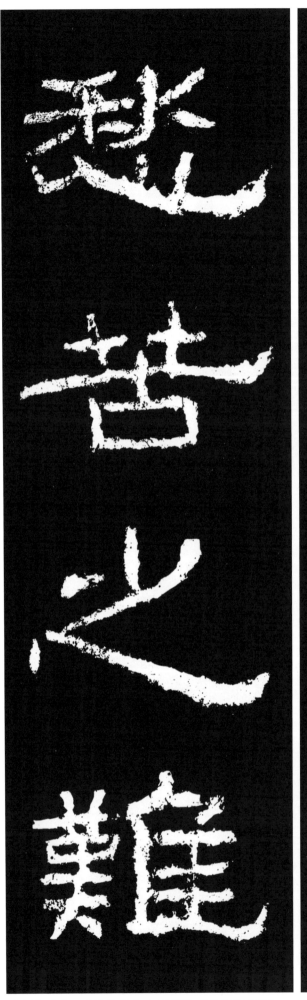

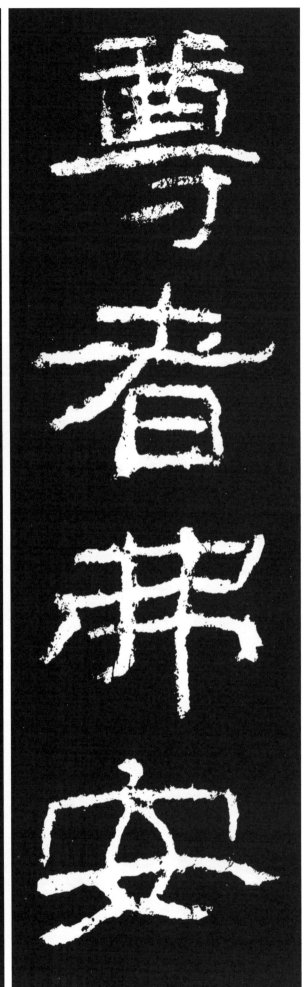

尊貴한 사람도 편안치 않으니, 근심과 괴로움의 고생은

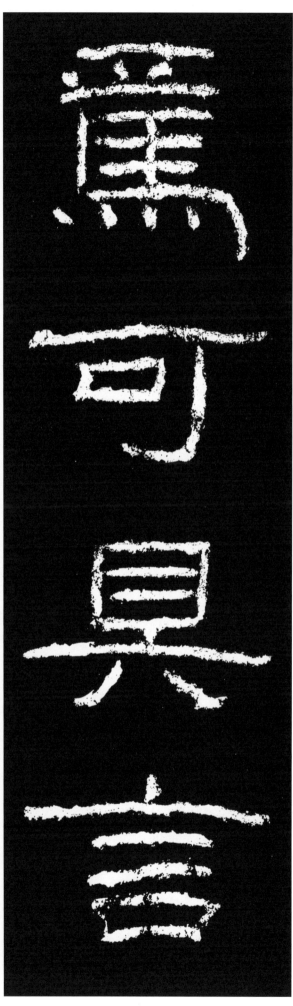

焉 어찌 언
可 옳을 가
具 갖출 구
言 말씀 언

於 어조사 어
是 옳을 시
明 밝을 명
知 알 지
※智(지)의 뜻임

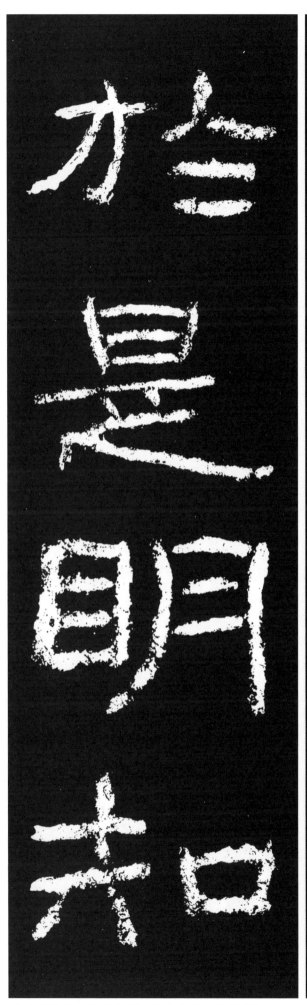

어찌 가히 말로써 다하리오. 이 때에 사리에 현명한

故 옛 고
司 맡을 사
隷 검열할 례
校 벼슬이름 교
尉 벼슬 위
楗 문지방 건
爲 할 위
武 굳셀 무

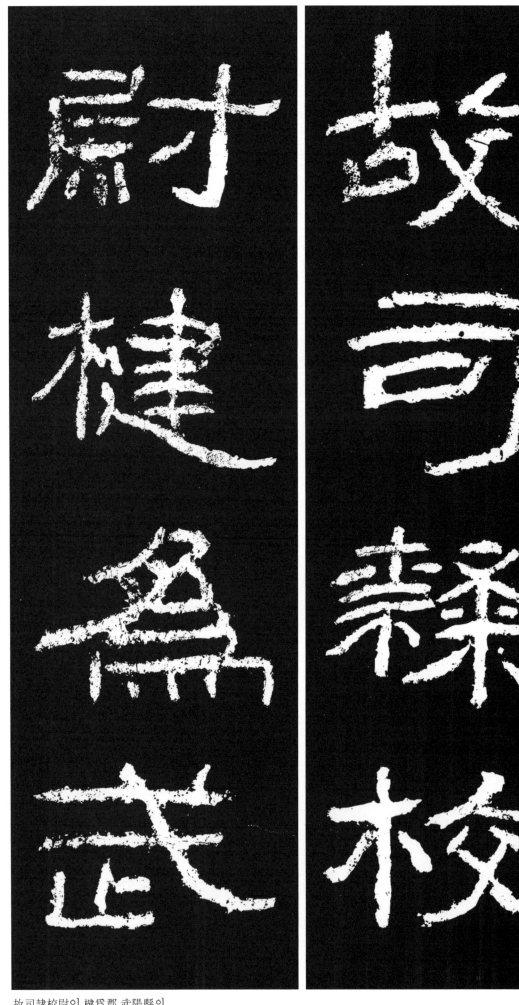

故司隷校尉인 楗爲郡 武陽縣의

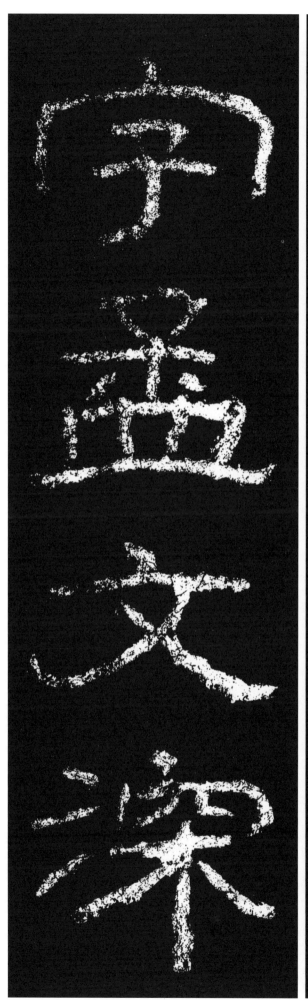

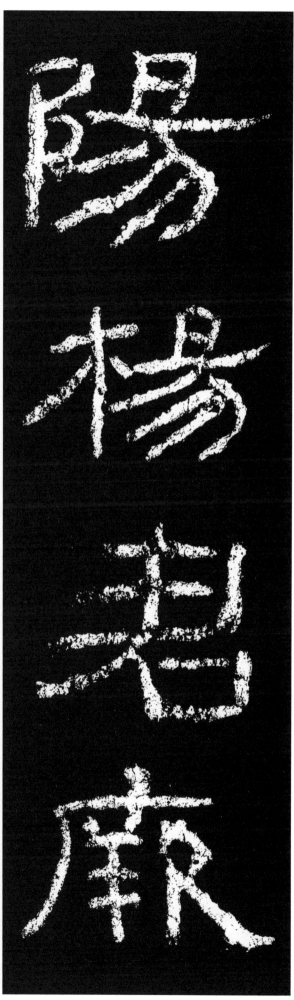

陽 볕 양
楊 버들 양
君 임금 군

厥 그 궐
字 글자 자
孟 맏 맹
文 글월 문

深 깊을 심

楊君은 그의 字가 孟文이라. 깊이

執 잡을 집
忠 충성 충
伉 강직할 항

數 자주 삭
上 오를 상
奏 아뢸 주
請 청할 청

有 있을 유

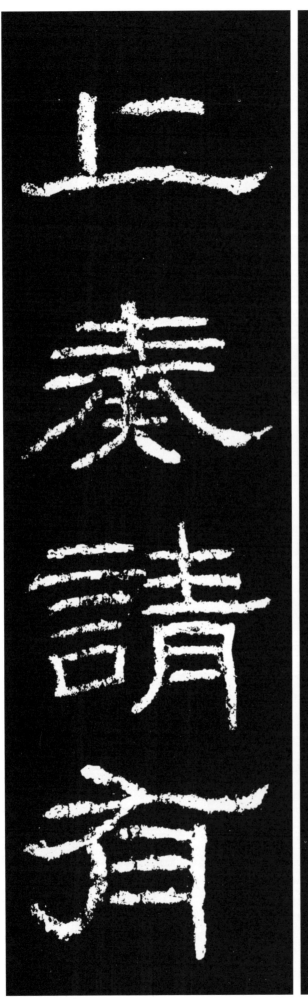
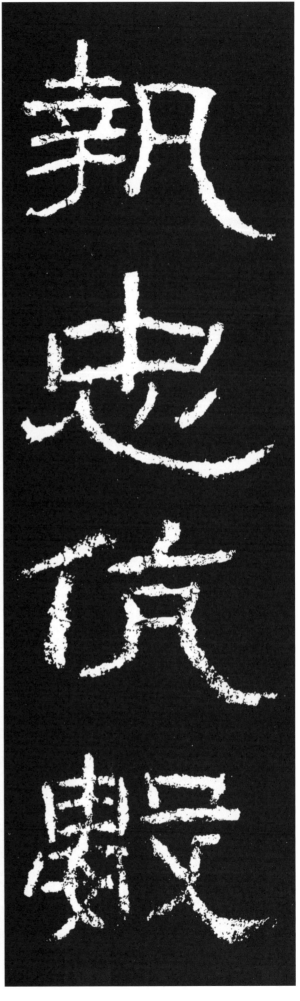

忠誠스럽고 正直하여 자주 奏請을 올렸으나,

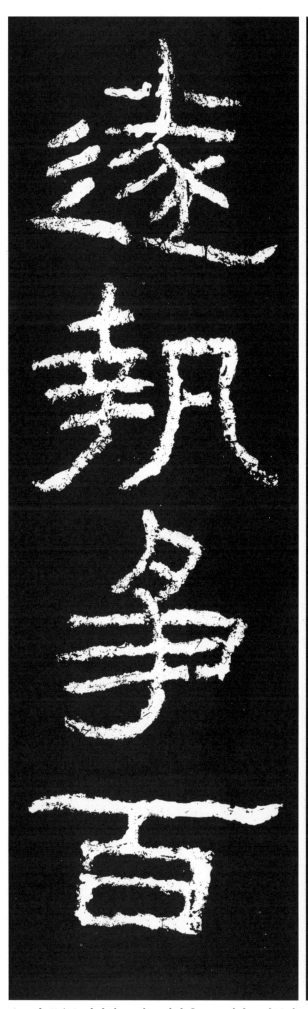

司 의논할 의
議 논박할 박
君 이를 수

有司가 뜻을 논박하니, 君이 드디어 홀로 고집하고 다투어

遼 멀료
※僚의 뜻임.
咸 다함
從 쫓을종

帝 임금 제
用 쓸용
是 옳을 시
聽 들을 청

廢 폐할폐

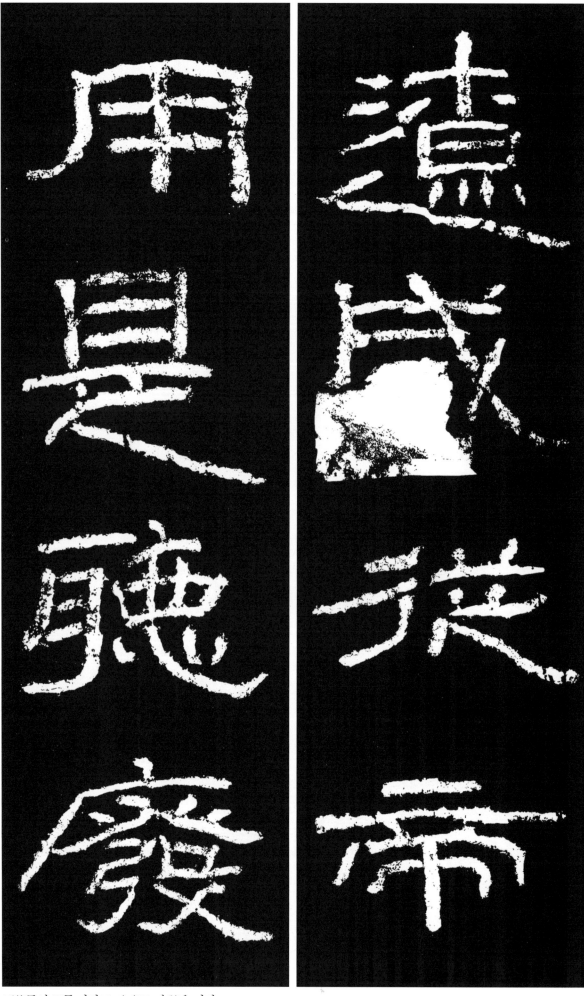

百僚들이 모두 따랐고, 皇帝도 이 請을 따라

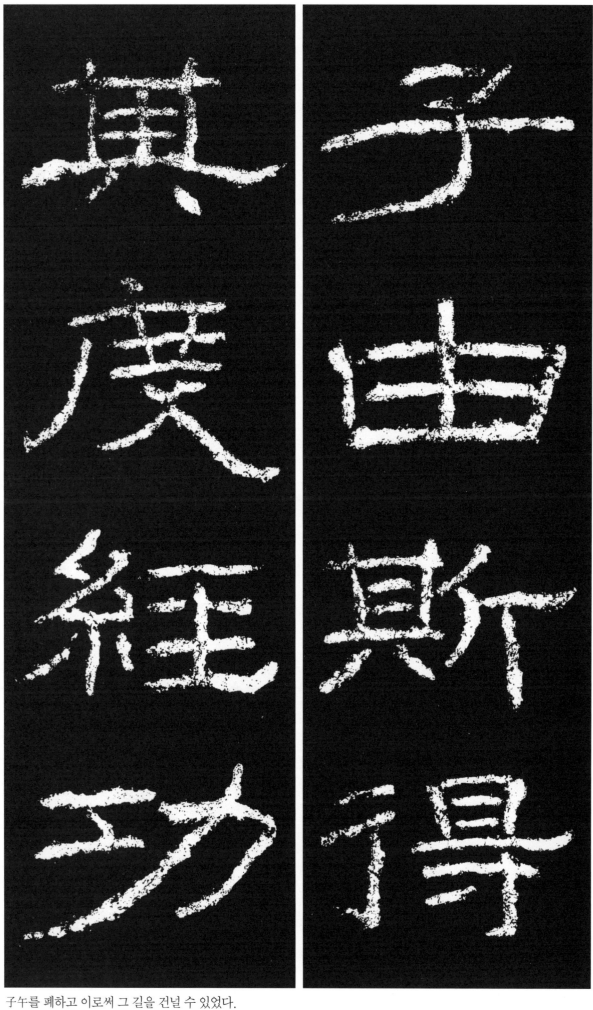

子 아들 자
由 말미암을 유
斯 이 사

得 얻을 득
其 그 기
度 법도 도
經 경영할 경

功 공 공

子午를 폐하고 이로써 그 길을 건널 수 있었다.

飭 부지런할 칙
爾 너 이
要 종요로울 요

敞 높고평평할 창
而 말이을 이
晏 편안할 안
平 평평할 평

清 서늘할 청

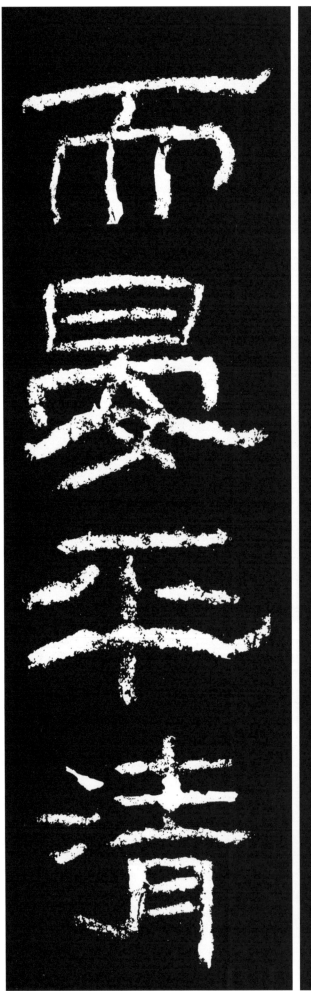
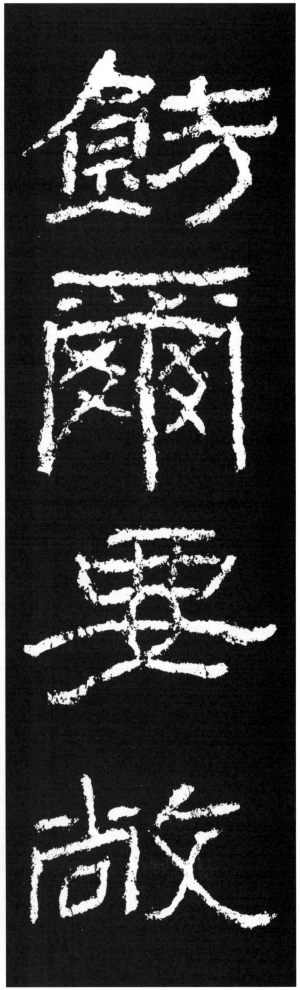

그 공력에 힘쓰니, 높고 평평하여져 편안하고 평탄케 되고, 맑고

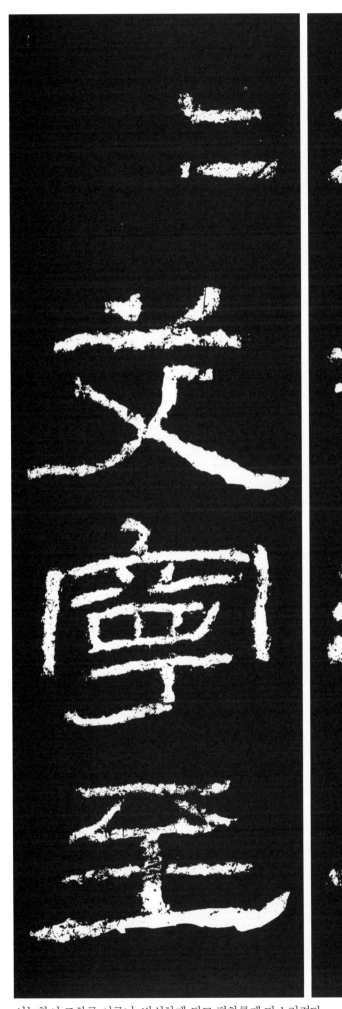
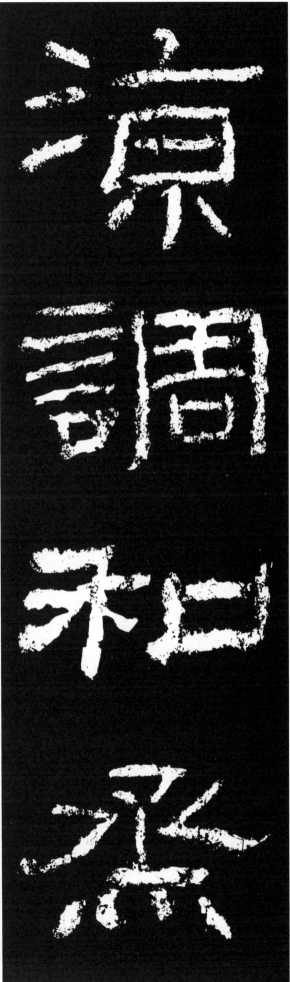

凉 서늘할 량
調 고를 조
和 화할 화

烝 두려울 증
烝 두려울 증
艾 다스릴 예
寧 안녕 녕

至 이를 지

서늘함이 조화를 이루니, 번성하게 되고 평화롭게 다스려졌다.

建 세울 건
和 화할 화
二 두 이
年 해 년
仲 버금 중
冬 겨울 동
上 윗 상
旬 열흘 순

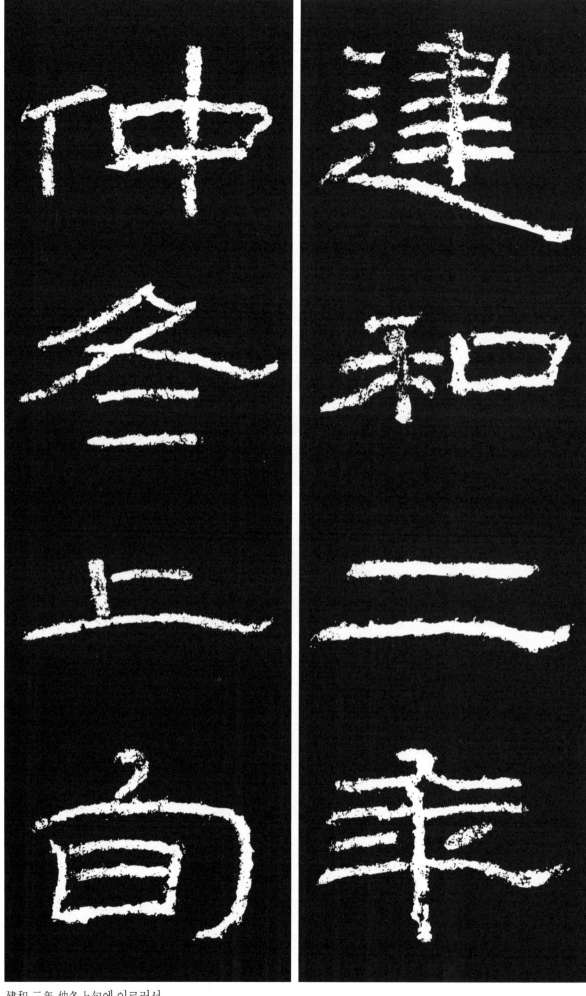

建和 二年 仲冬上旬에 이르러서,

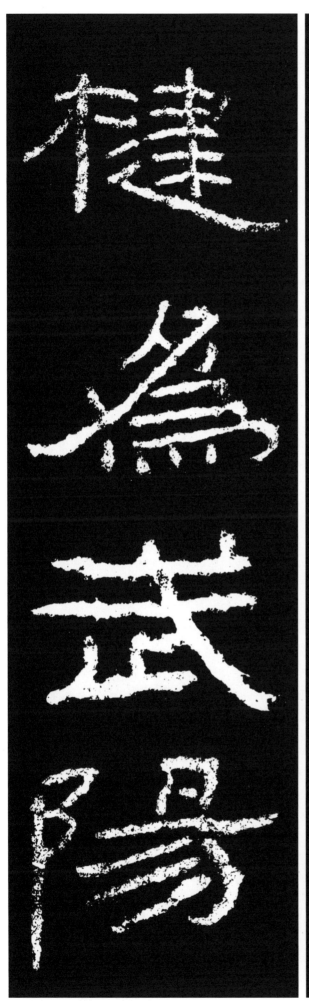

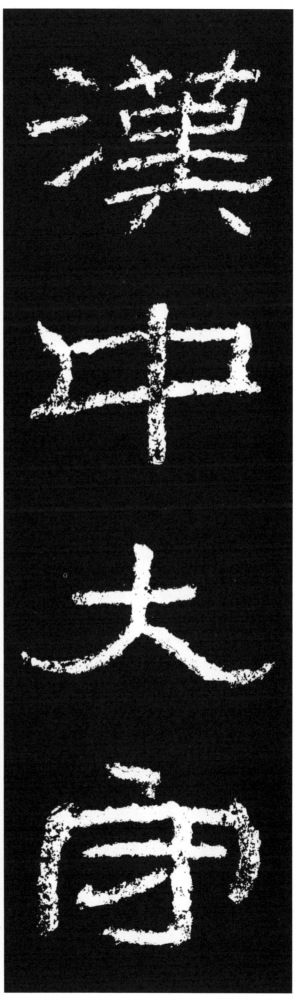

漢 나라 한
中 가운데 중
大 클 태
※太의 뜻
守 지킬 수
楗 문지방 건
爲 할 위
武 호반 무
陽 별 양

漢中太守인 楗爲郡 武陽縣의

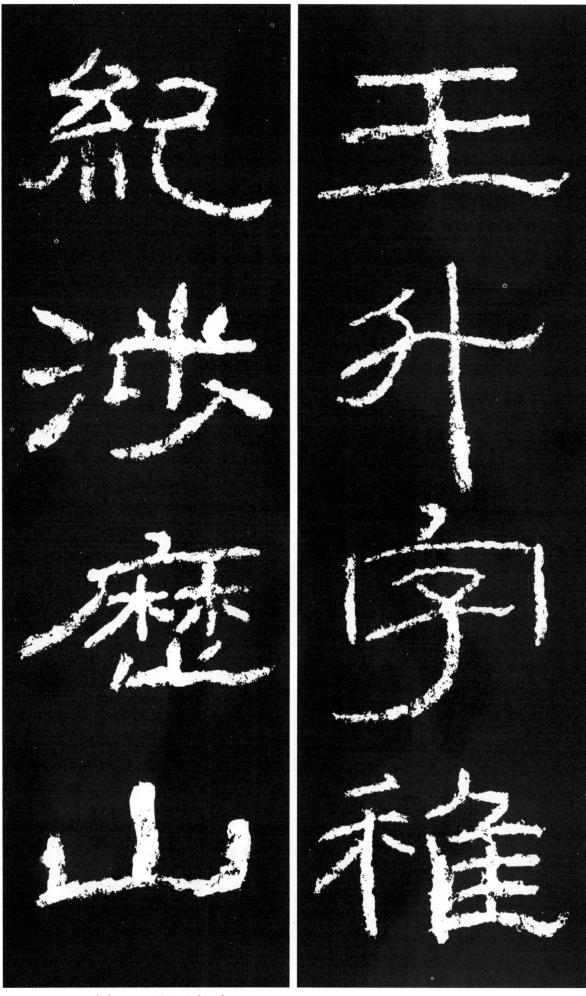

王 임금 왕
升 오를 승

字 자 자
稚 어릴 치
紀 벼리 기

涉 건널 섭
歷 지낼 력
山 뫼 산

王升은 字는 稚紀인데, 山道를 두루 돌아보며,

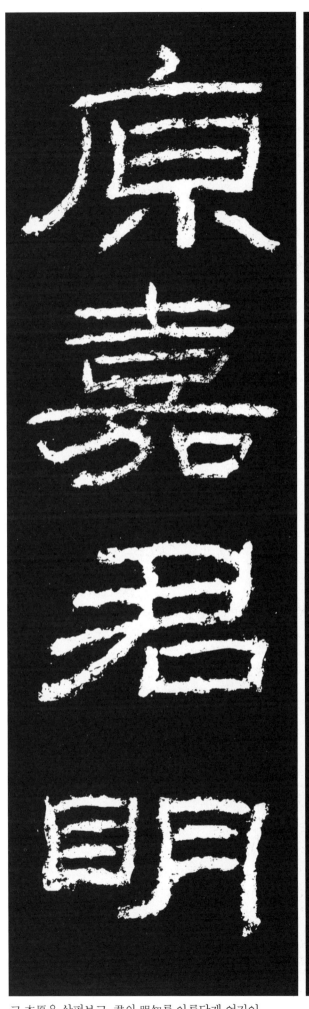
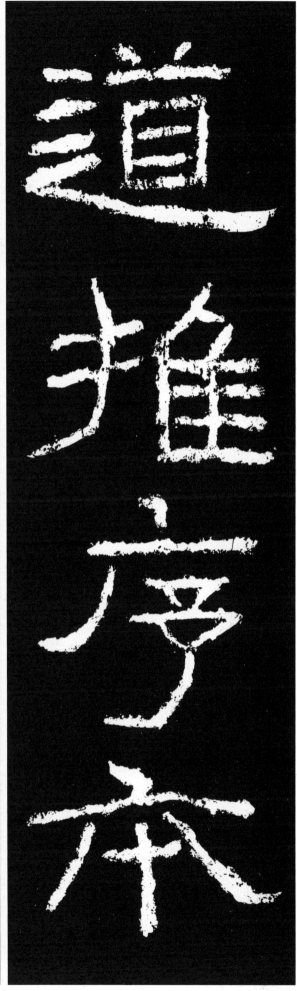

道 길 도

推 궁구할 추
序 실마리 서
本 근본 본
原 근원 원

嘉 아름다울 가
君 임금 군
明 밝을 명

그 本原을 살펴보고, 君의 明知를 아름답게 여기어,

知 알 지
※智(지)의 뜻임

美 아름다울 미
其 그 기
仁 어질 인
賢 어질 현

勒 새길 륵
石 돌 석
頌 칭송할 송

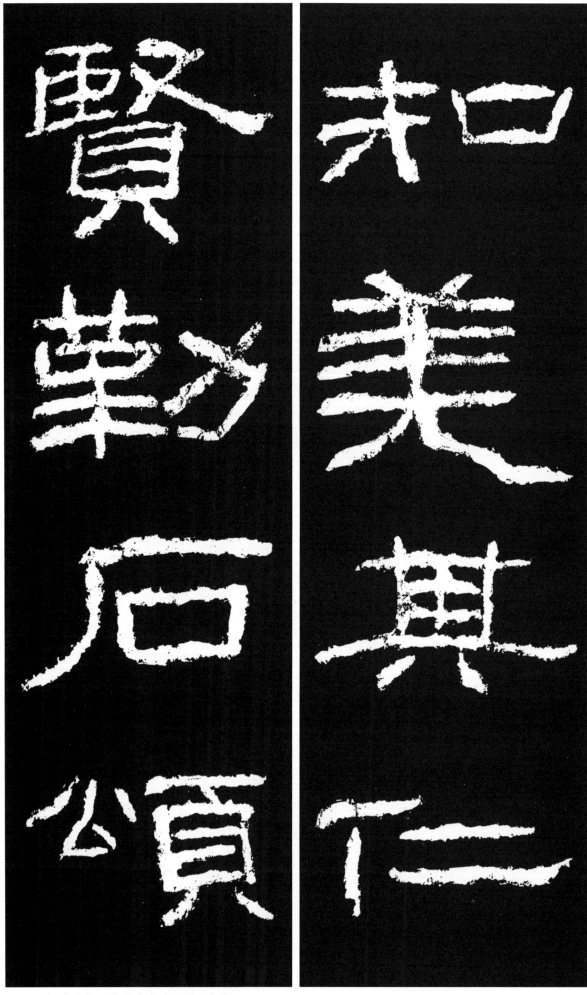

그 仁賢을 찬미하고 돌에 새겨 덕을 稱頌하여,

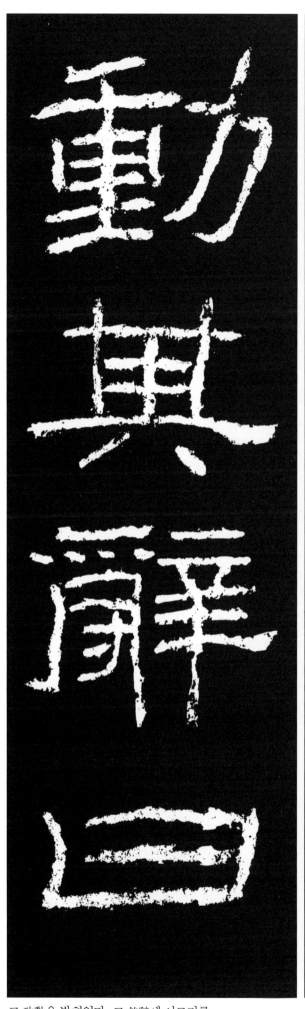

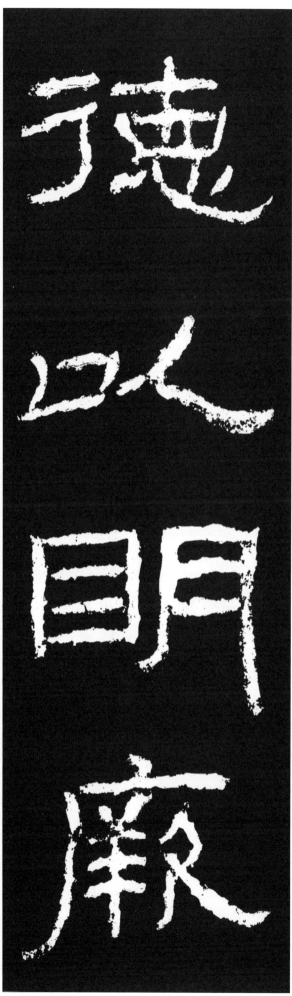

德 큰 덕

以 써 이
明 밝을 명
厥 그 궐
勳 공훈 훈
※ 勳(동)으로 씀

其 그 기
辭 말씀 사
曰 가로 왈

그 功勳을 밝히었다. 그 銘辭에 이르기를,

君 임금 군
德 덕 덕
明 밝을 명
明 밝을 명

炳 밝을 병
煥 불빛 환
彌 두루 미
光 빛 광

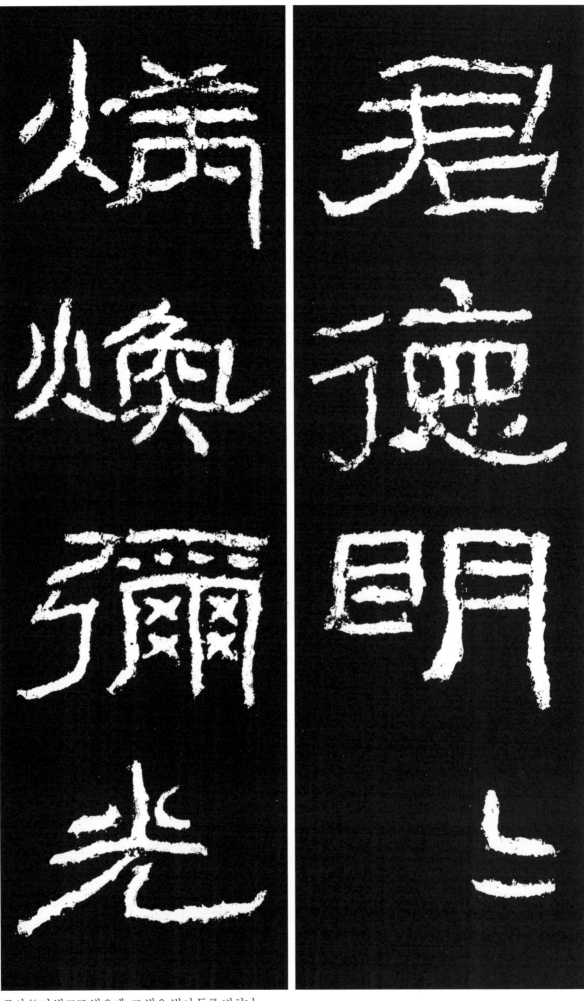

君의 德이 밝고도 밝은데, 그 밝은 빛이 두루 비치니

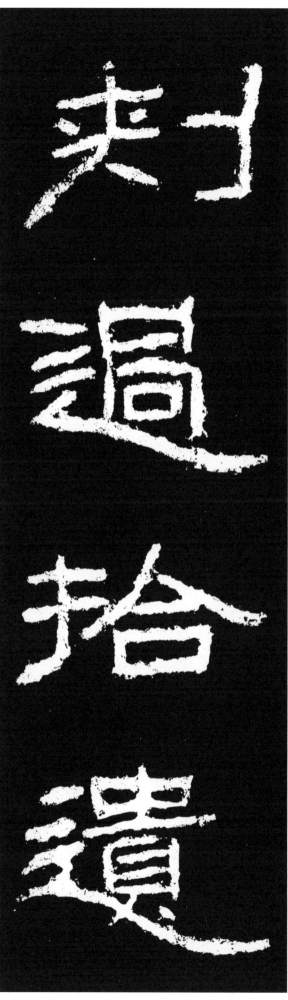

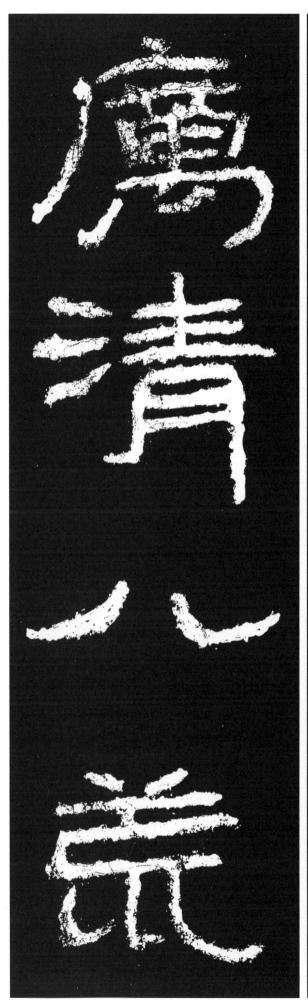

刺　찌를　자　習　찌를　자
過　지날　과　習　지날　주
拾　주을　습　遺　주을　습
遺　남길　유　　남길　유

厲　엄할　려　清　엄할　려
清　맑을　청　八　맑을　청
八　여덟　팔　荒　여덟　팔
荒　거칠　황　　거칠　황

잘못을 문책하고 뛰어남을 거두어 天地를 맑게 하셨네.

奉 받들 봉
魁 별이름 괴
承 이을 승
杓 북두 표

綏 편안할 수
億 편안할 억
衙 마을 아
疆 지경 강

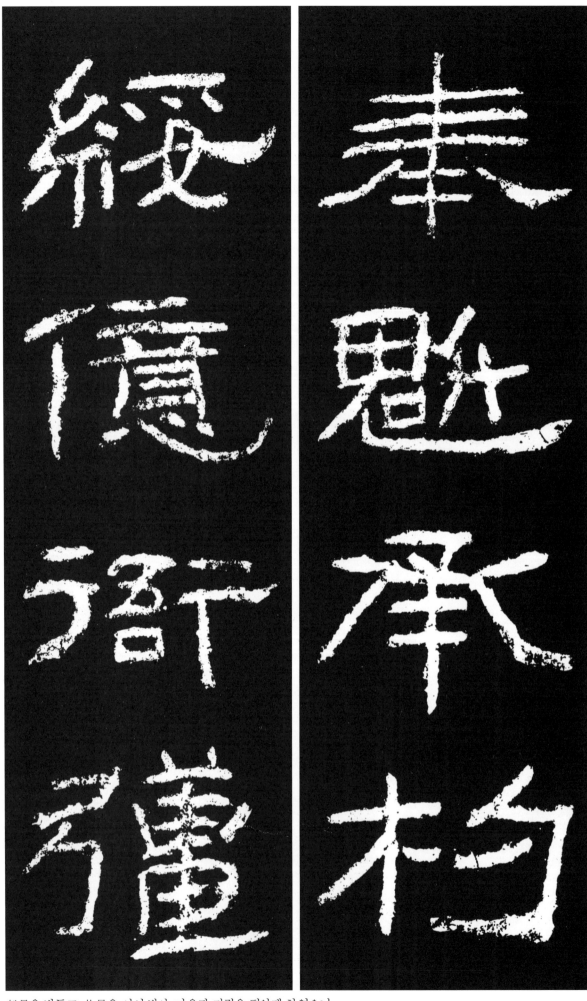

魁星을 받들고, 杓星을 이어 받아, 마을과 지경을 평안케 하였으니,

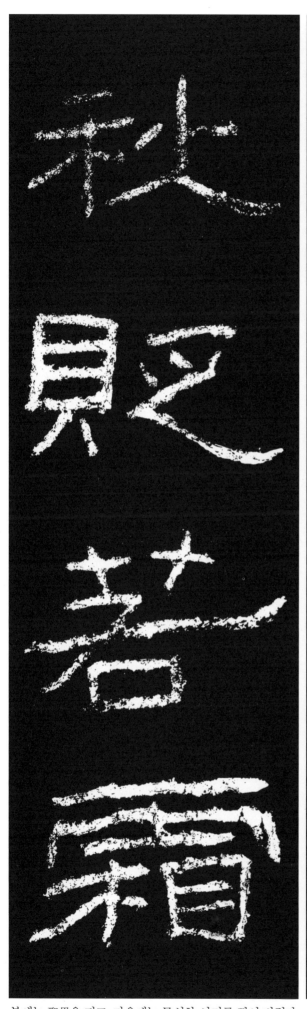

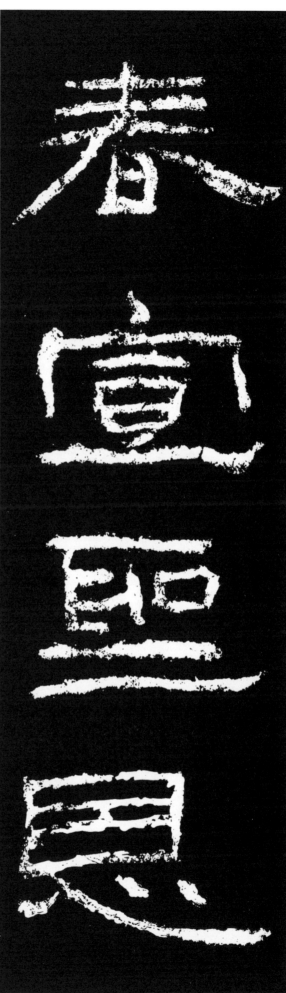

春 봄 춘
宣 베풀 선
聖 성스러울 성
恩 은혜 은

秋 가을 추
貶 깍아내릴 폄
若 무성할 약
霜 서리 상

봄에는 聖恩을 펴고, 가을에는 무성한 서리를 꺾어 버렸다.

無 없을 무
偏 치우칠 편
蕩 넓고클 탕
蕩 넓고클 탕

貞 곧을 정
雅 고울 아
以 써 이
方 방법 방

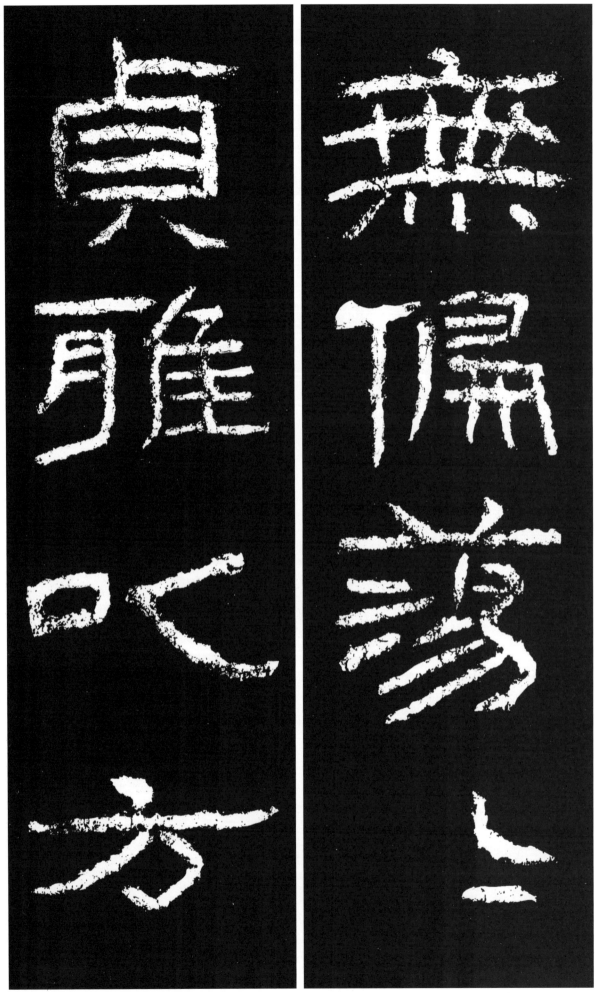

한쪽으로 치우침이 없고 사심이 없이 넓으시며, 貞節과 高雅함을 法으로 삼으니,

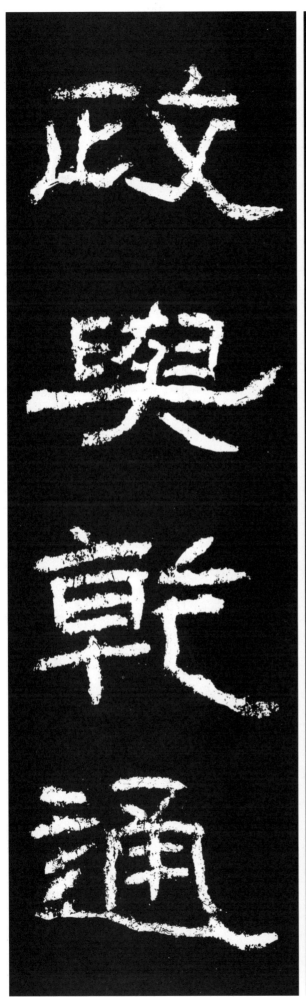
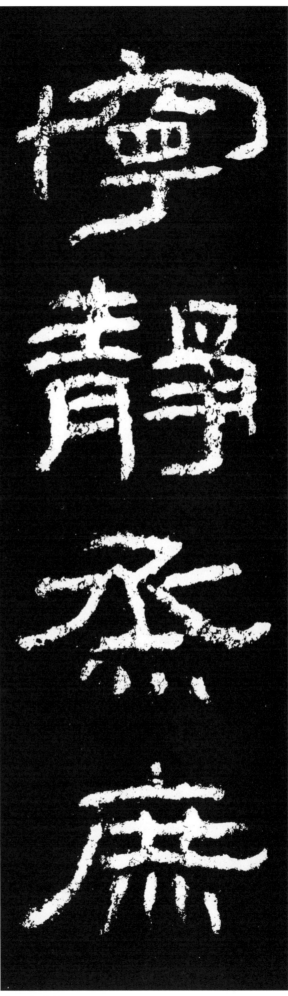

寧 편안 녕
靜 고요할 정
烝 무리 증
庶 무리 서

政 정사 정
與 더불 여
乾 하늘 건
通 통할 통

백성들을 편안하고 안정되게 하였고, 다스림은 하늘과 더불어 通하였다.

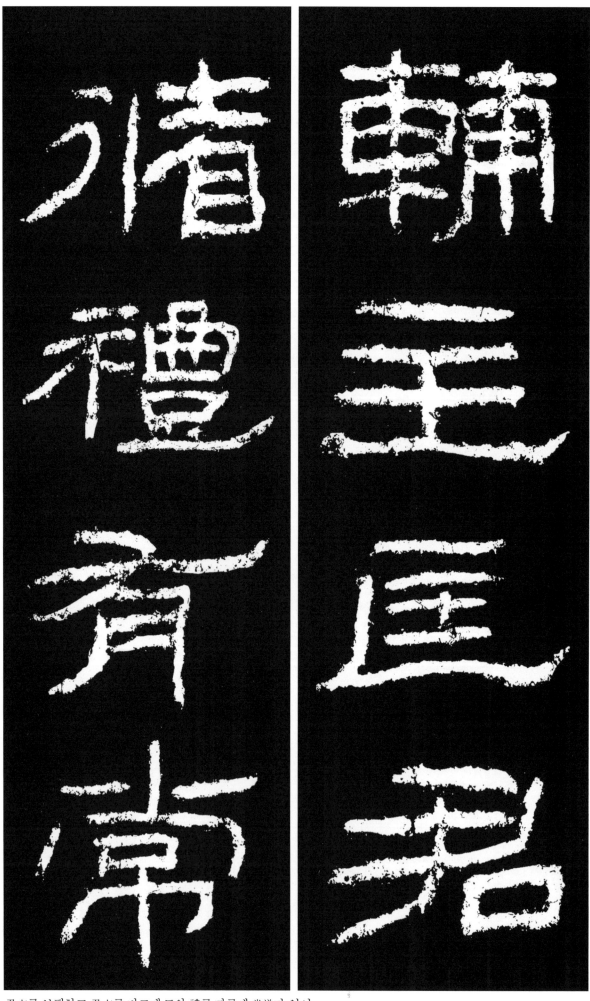

輔 도울 보
主 주인 주
匡 바를 광
君 임금 군

循 좇을 순
禮 예도 례
有 있을 유
常 떳떳할 상

君主를 보필하고 君主를 바르게 도와 禮를 따름에 常道가 있어,

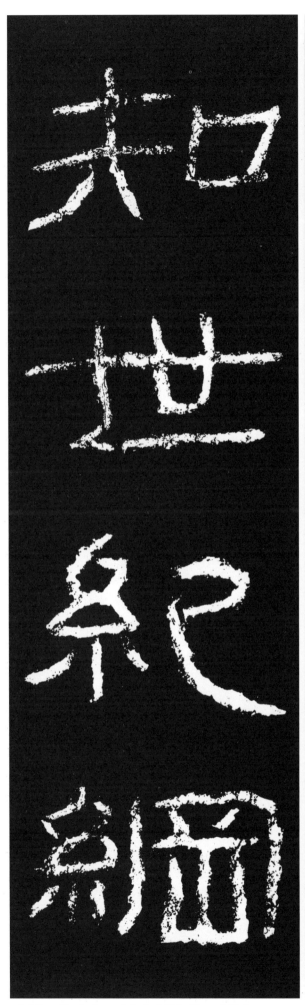

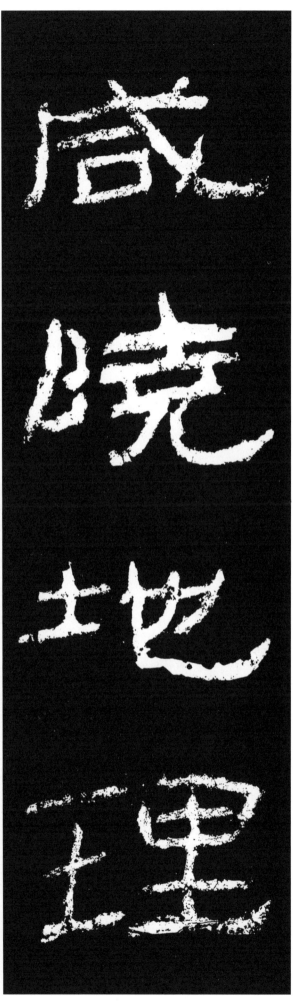

咸 다 함
曉 깨달을 효
地 땅 지
理 이치 리

知 알 지
世 세상 세
紀 벼리 기
綱 벼리 강

지리를 모두 아시고, 세상의 법칙을 알고 계셨네.

言 말씀 언
必 반드시 필
忠 충성 충
義 옳을 의

匪 빛날 비
石 돌 석
厥 그 궐
章 밝힐 장

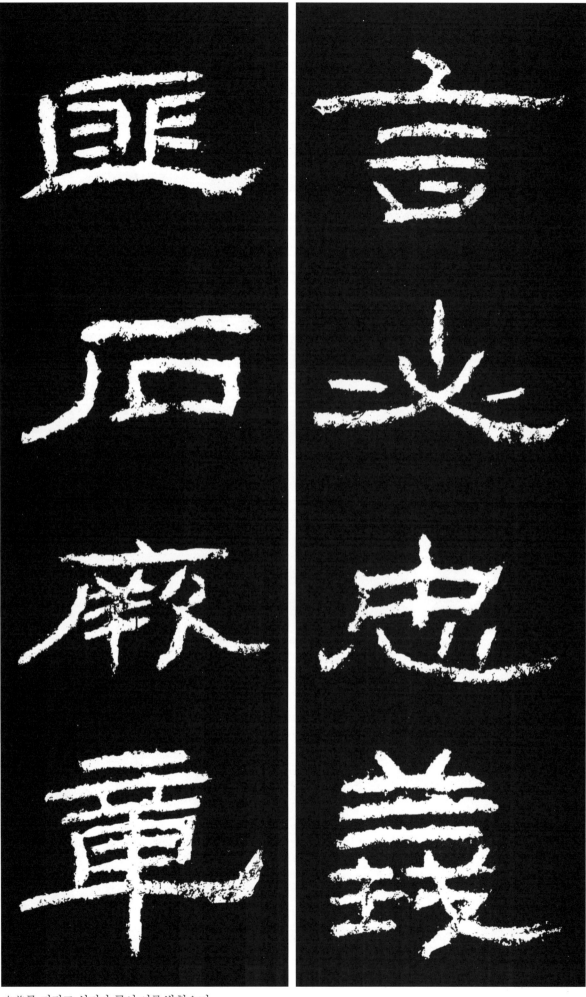

忠義를 지키고 심지가 굳어 이를 밝혔으며

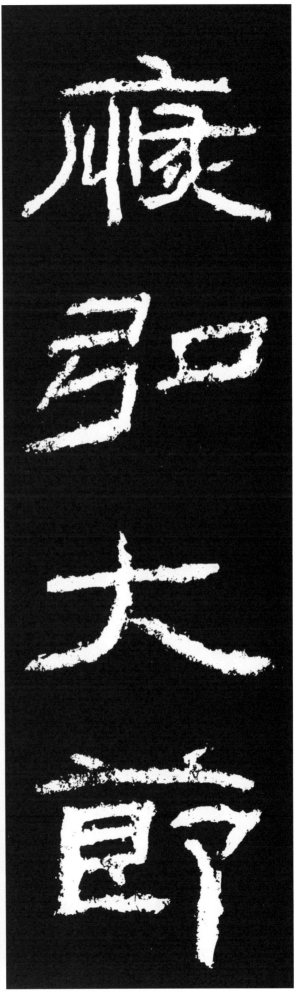

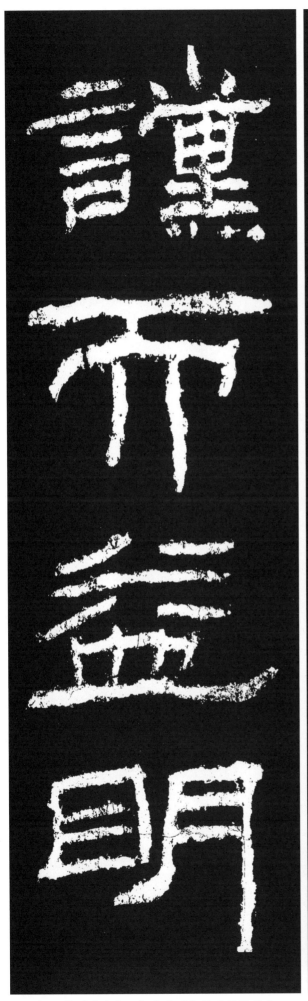

恢 클 회
弘 넓을 홍
大 큰 대
節 절개 절

讜 곧을말 당
而 말이을 이
益 더할 익
明 밝을 명

大節을 크게 넓히어 直言을 하여 더욱 분명케 하였다.

揆 헤아릴 규
往 갈 왕
卓 높을 탁
今 이제 금

謀 꾀할 모
合 합당할 합
朝 조정 조
情 사정 정

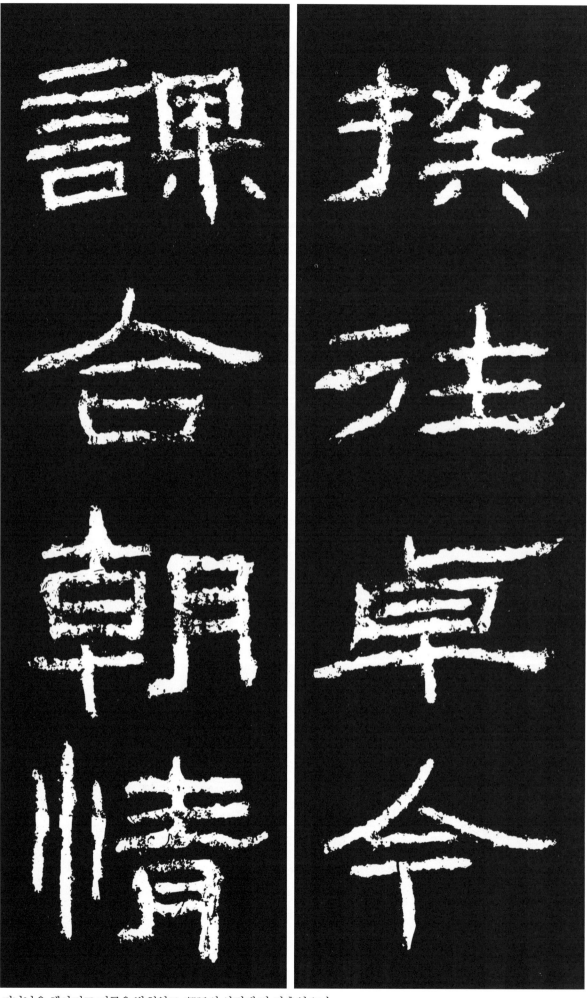

지난날을 헤아리고 지금을 밝히었고, 朝廷의 사정에 잘 맞추었으니,

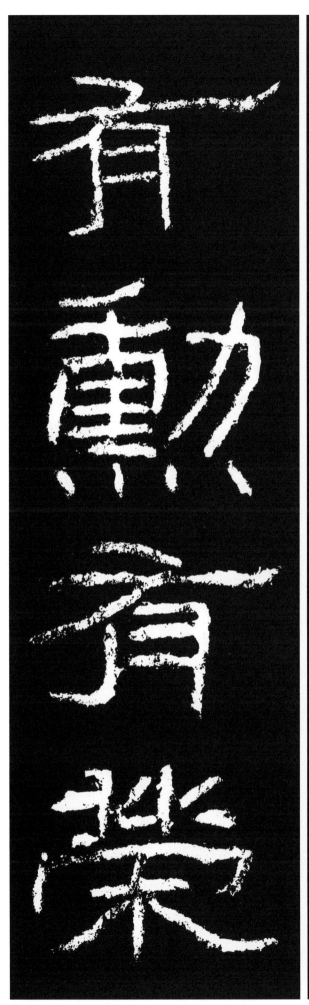

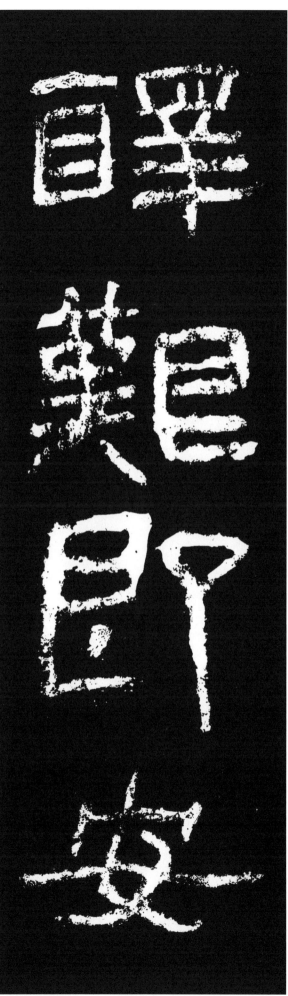

醳 풀 역
※釋과 同意
艱 고생 간
卽 곧 즉
安 편안할 안

有 있을 유
勳 공훈 훈
有 있을 유
榮 영화로울 영

곤란한 것은 잘 해결하여 곧 안정이 되었기에 功勳이 있고 榮華가 있도다.

禹　하우씨 우
鑿　뚫을 착
龍　용 롱
門　문 문

君　임금 군
其　그 기
繼　이을 계
縱　놓을 종

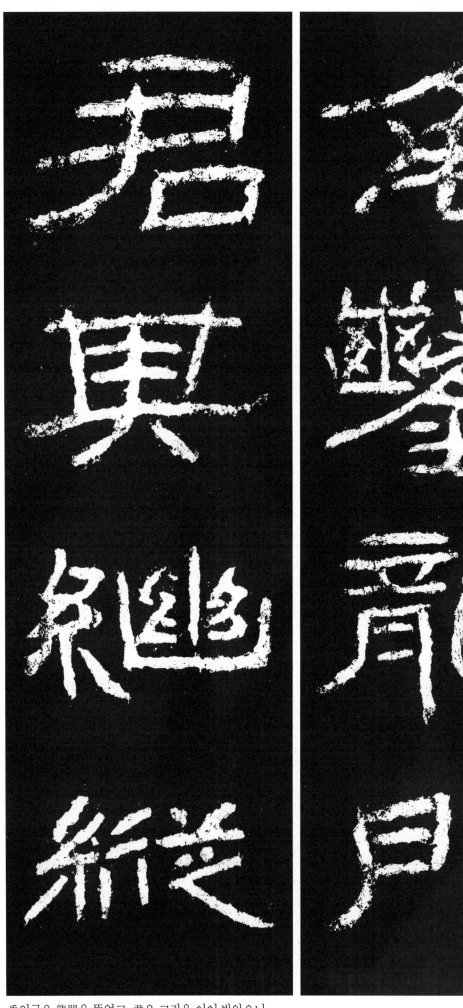

禹임금은 龍門을 뚫었고, 君은 그것을 이어 받았으니,

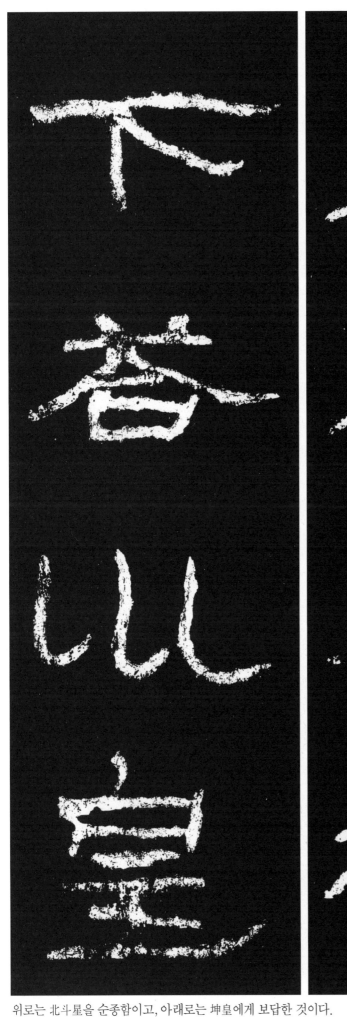
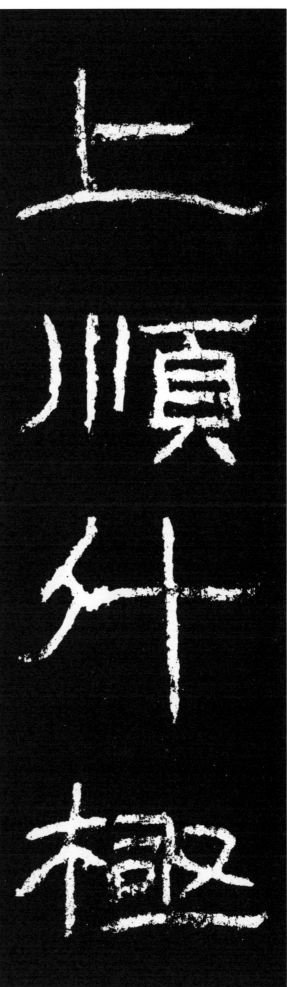

上 윗 상
順 순종할 순
斗 별이름 두
極 끝 극

下 아래 하
答 보답할 답
坤 땅 곤
皇 임금 황

위로는 北斗星을 순종함이고, 아래로는 坤皇에게 보답한 것이다.

自 부터 자
南 남녘 남
自 부터 자
北 북녘 북

四 넉 사
海 바다 해
攸 아득할 유
通 통할 통

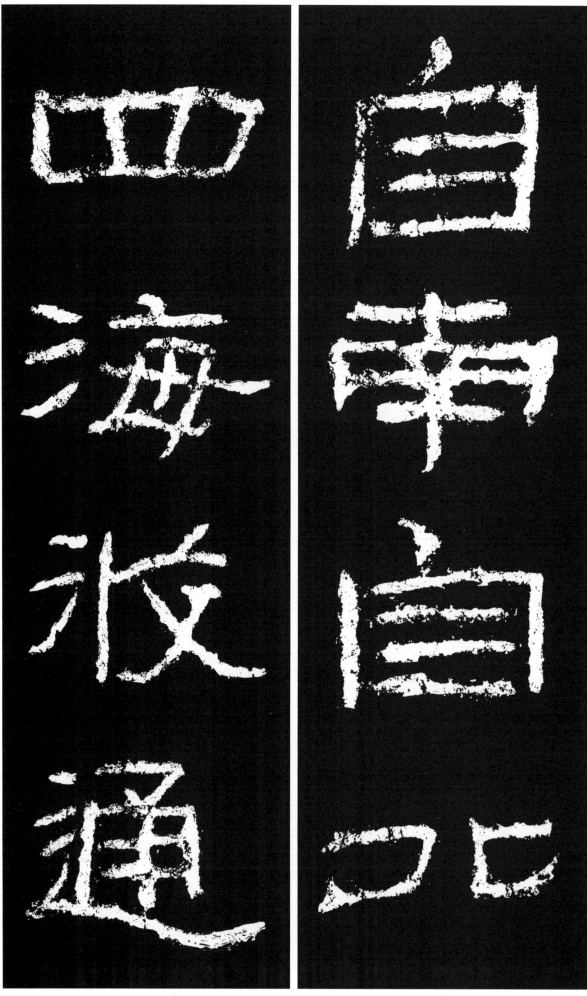

남과 북으로 부터 四海가 서로 유통하게 되어,

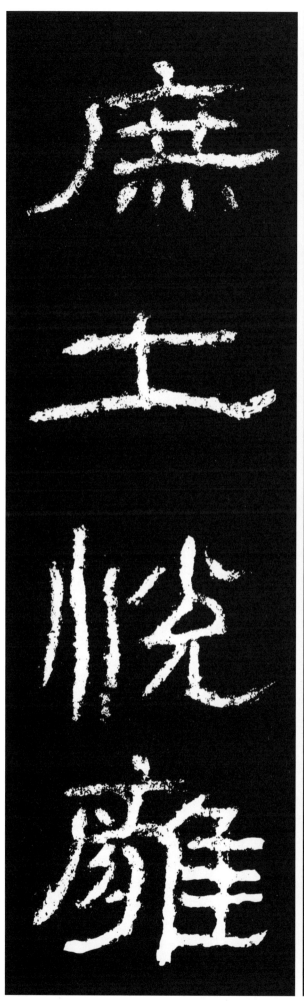

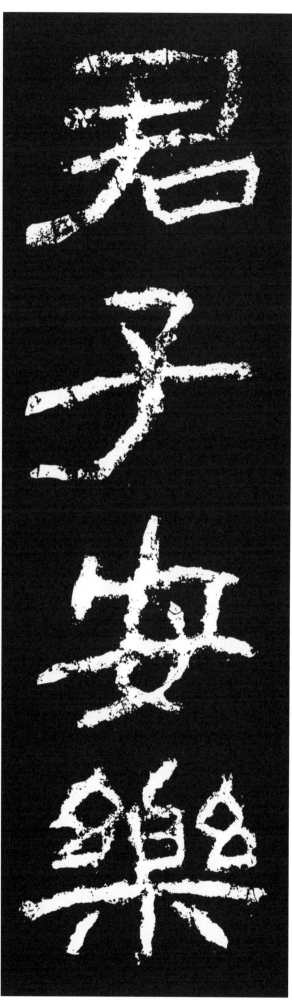

君 임금 군
子 아들 자
安 편안 안
樂 즐거울 락

庶 무리 서
士 선비 사
悅 기쁠 열
雍 화할 옹

君子는 안락하게 되었고, 서민들이 기뻐했으며

商 장사 상
人 사람 인
咸 다 함
憘(憙) 기쁠 희

農 농사 농
夫 사내 부
永 길 영
同 함께 동

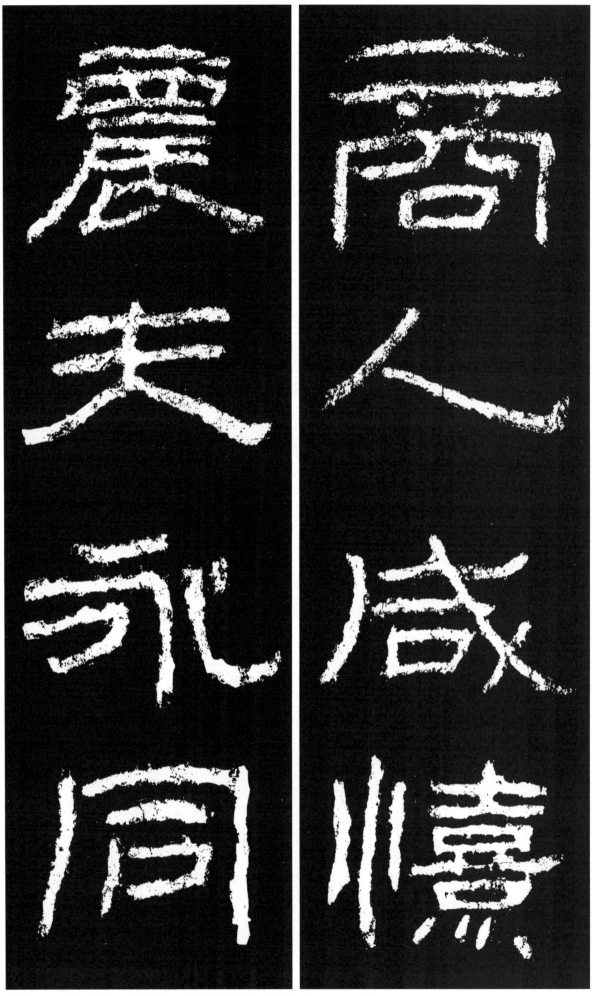

상인들도 모두 기뻐했고, 농부들도 오래이 즐거움을 함께했다.

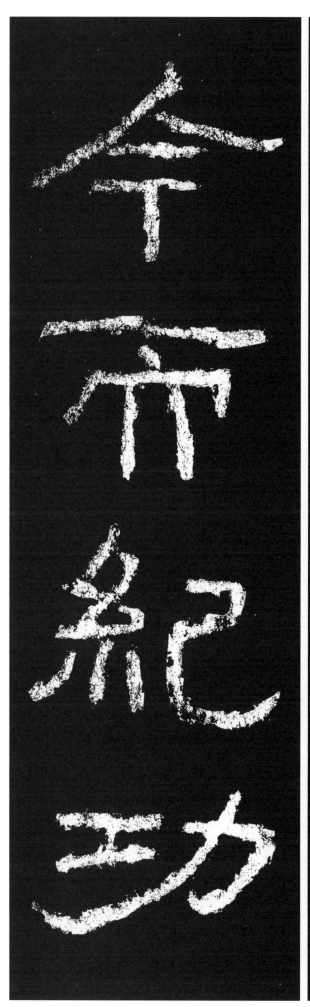
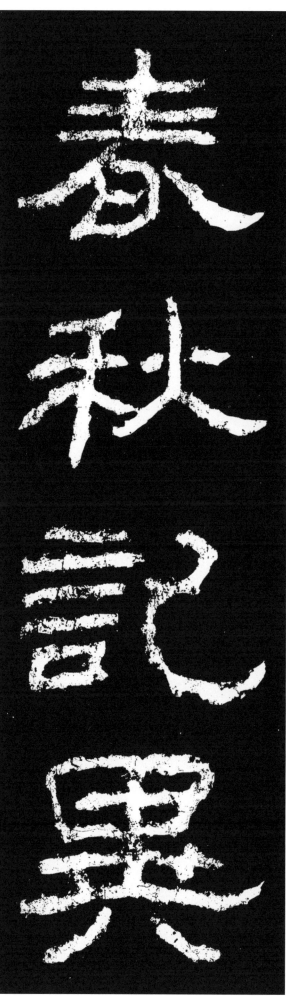

春 봄 춘
秋 가을 추
記 기록할 기
異 기이할 이

今 이제 금
而 말이을 이
紀 벼리 기
功 공 공

春秋에는 奇異한 것을 기록하였으나, 지금은 그 功을 기록하는도다.

垂 드리울 수
流 흐를 류
億 억 억
載 해 재

世 세대 세
世 세대 세
嘆 감탄할 탄
誦 외울 송

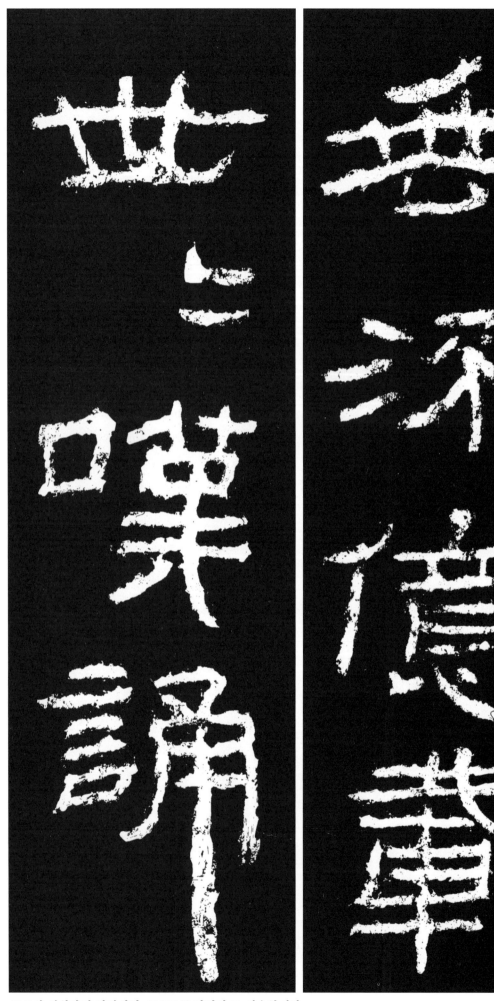

億年의 세월까지 전해내려, 世世토록 감탄하고, 칭송할지라.

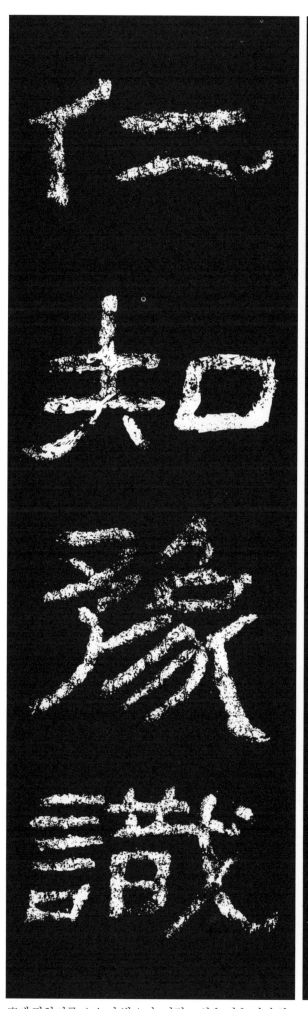

序 실마리 서
日 가로 왈

明 밝을 명
哉 어조사 재
仁 어질 인
知 알 지
※智(지)의 뜻으로 씀

豫 미리 예
識 알 식

序에 말하기를, 仁知가 밝으니, 어렵고 쉬운 것을 미리 알고,

難 어려울 난
易 쉬울 이

原 근원 원
度 헤아릴 탁
天 하늘 천
道 법도 도

安 편안할 안
危 위태할 위

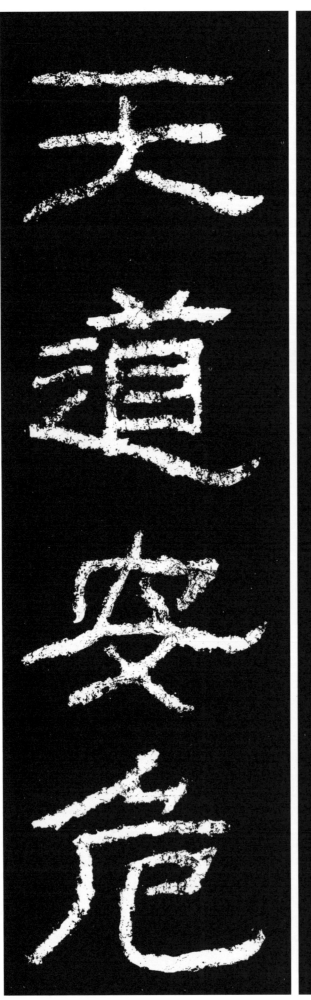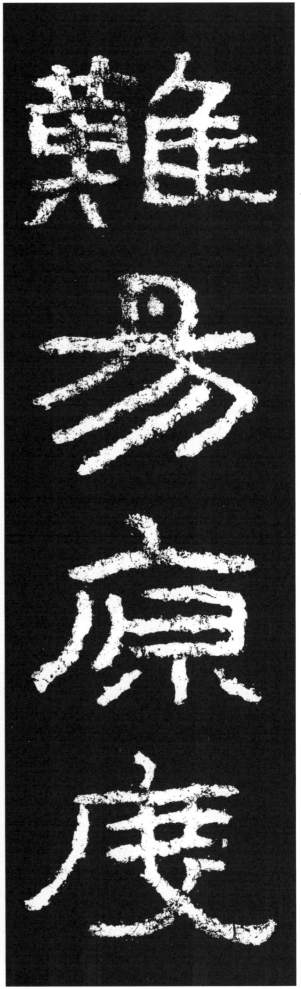

天道를 근원적으로 헤아리니, 安危가

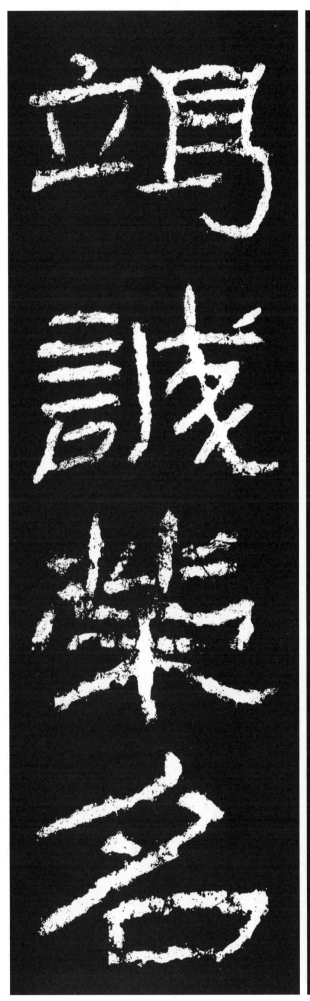
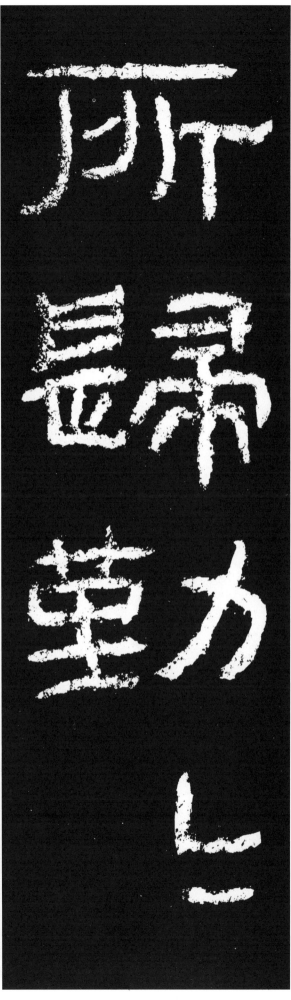

所 바 소
歸 돌아올 귀

勤 부지런할 근
勤 부지런할 근
竭 다할 갈
誠 정성 성

榮 영화로울 영
名 이름 명

귀착하는 바 알아, 힘써서 정성을 다하니 영광스런 이름이

休 아름다울 휴
麗 고울 려

五 다섯 오
官 벼슬 관
掾 아전 연

南 남녘 남

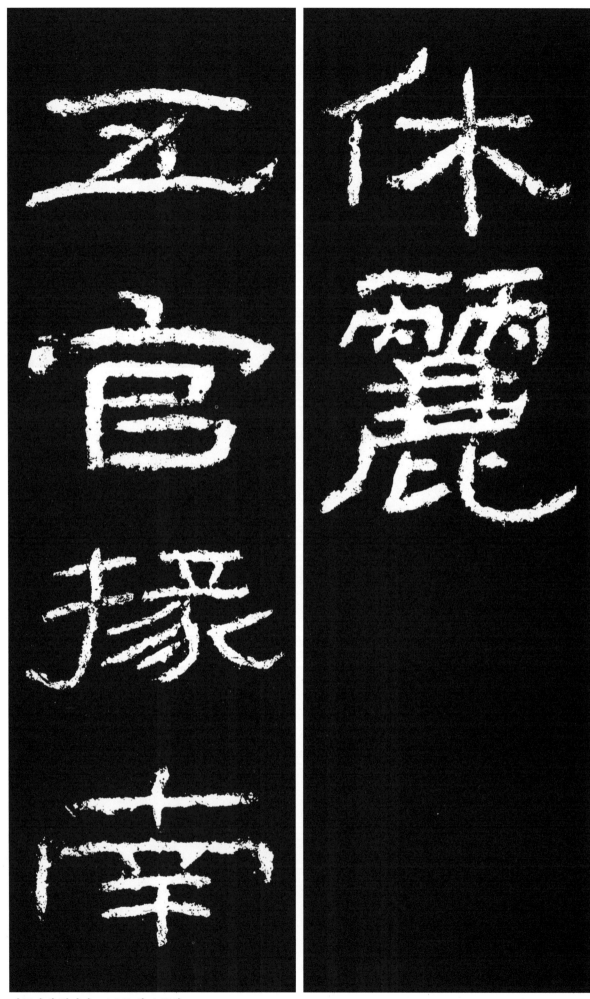

아름답게 빛난다. 五官掾인 南鄭의

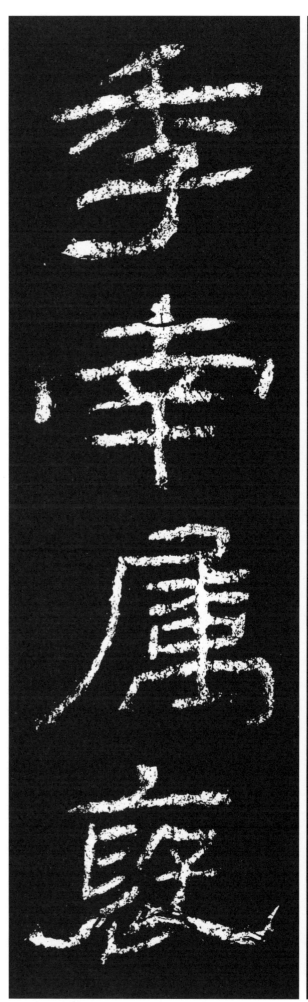
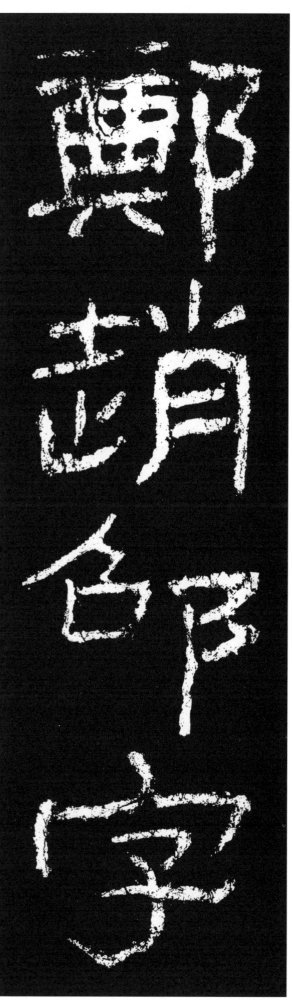

鄭 나라이름 정
趙 조나라 조
邵 땅이름 소

字 자 자
季 철 계
南 남녘 남

屬 붙을 속
褒 기릴 포

趙邵는 字는 季南이요, 屬인

中 가운데 중
�505 고울 조
漢 나라 한
彊 굳셀 강

字 자 자
產 낳을 산
伯 맏 백

書 글 서

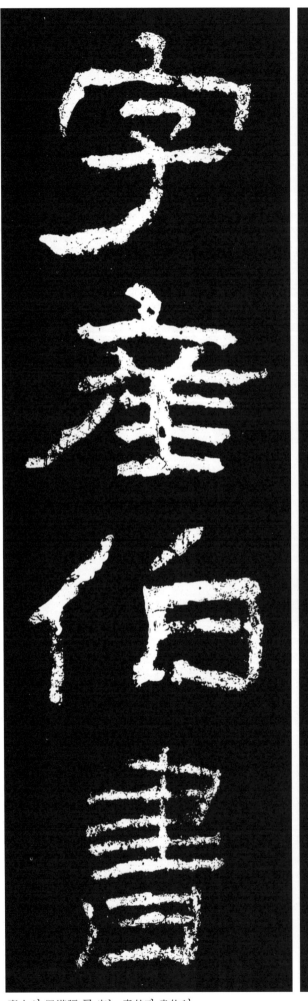
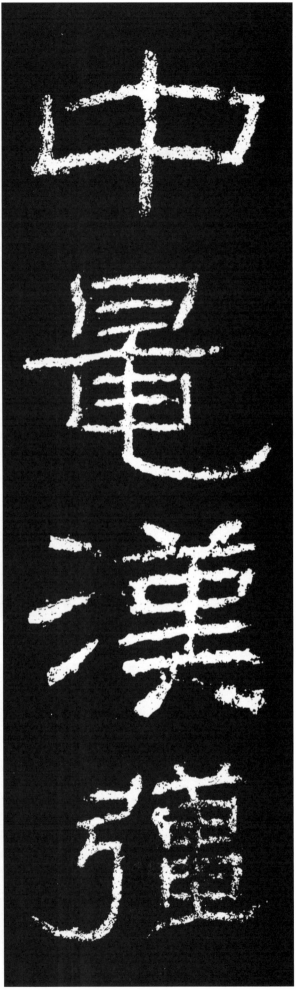

褒中의 �555漢彊 곧 字는 產伯과 書佐인

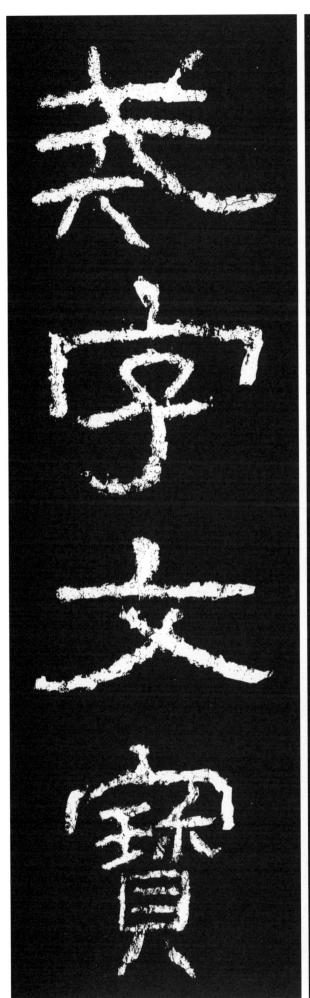

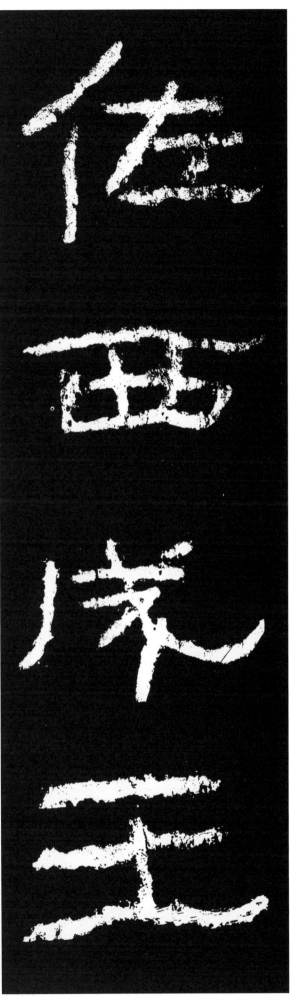

佐 도울 좌

西 서녘 서
成 이룰 성
※지명으로 城(성)을
　써야 함
王 임금 왕
戒 경계할 계

字 자 자
文 글월 문
寶 보배 보

西成의 王戒 곧 字는 文寶가 주관하였다.

主 주인 주

王 임금 왕
府 부서 부
君 임금 군
閔 걱정할 민

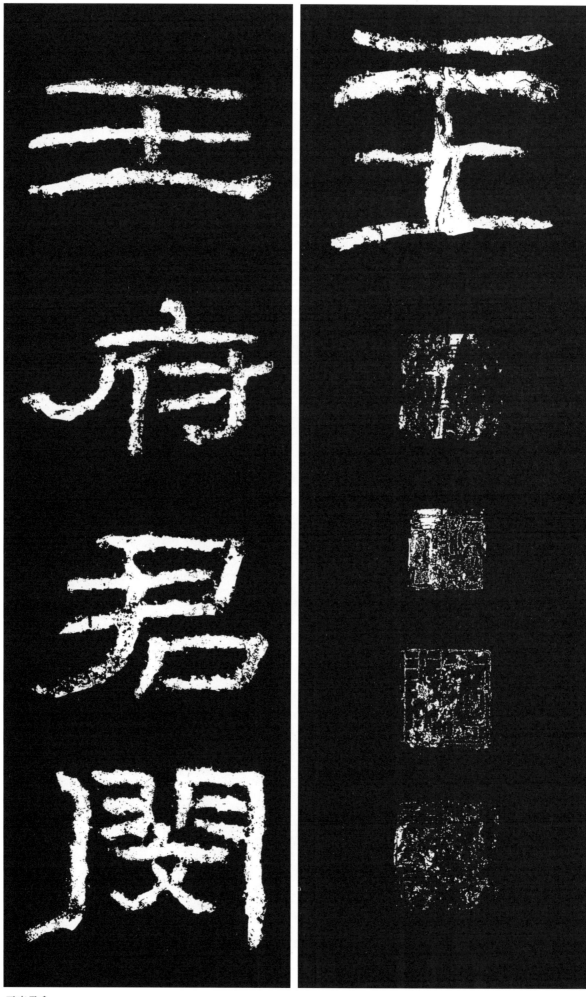

王府君은

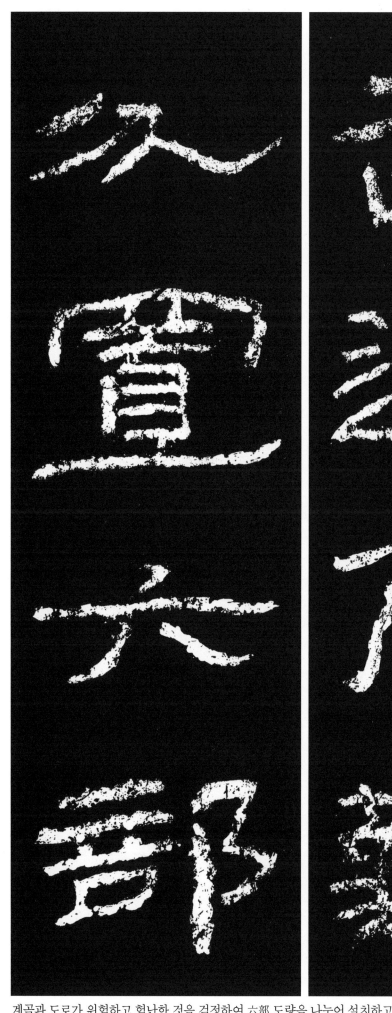
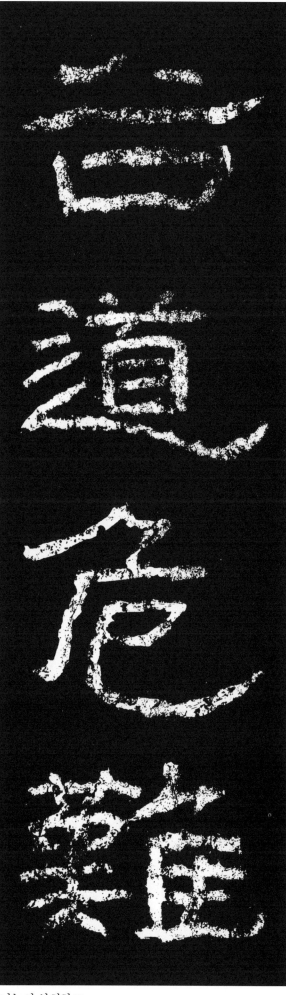

谷 계곡 곡
道 길 도
危 위태할 위
難 어려울 난

分 나눌 분
置 둘 치
六 여섯 륙
部 부서 부

계곡과 도로가 위험하고 험난한 것을 걱정하여 六部 도량을 나누어 설치하고,

道 길 도
橋 다리 교

特 특별할 특
遣 보낼 견
行 갈 행
丞 정승 승
事 일 사

西 서녘 서

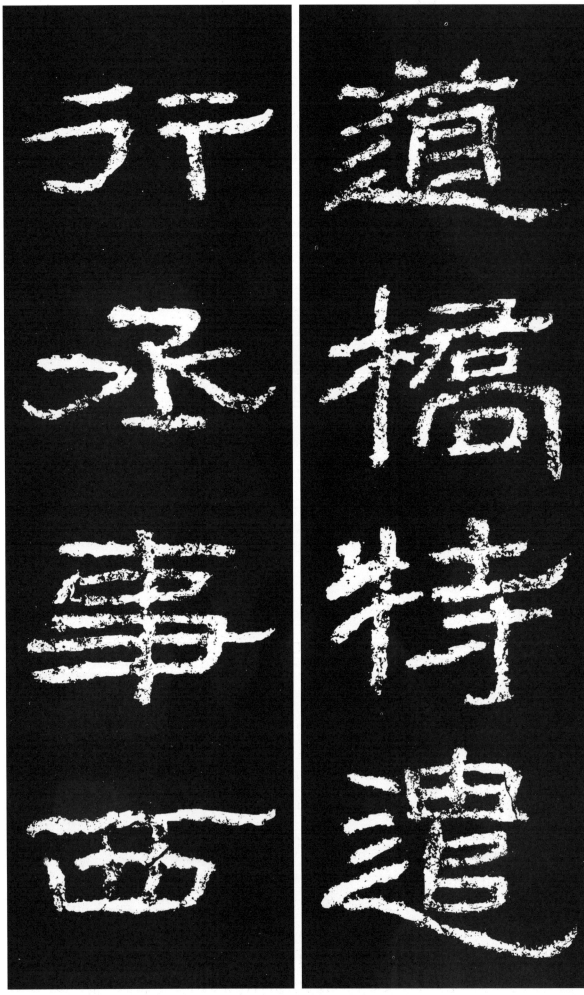

특별히 行丞事인 西成의

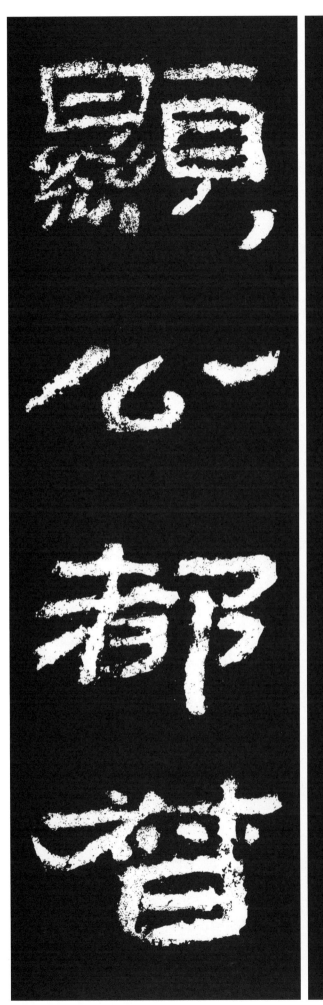

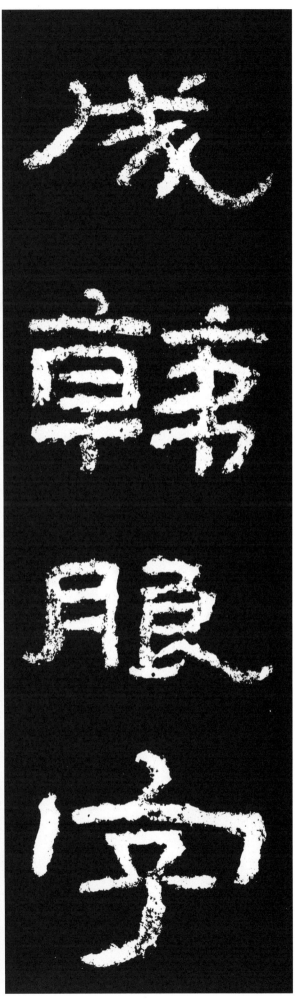

成 이룰 성
※지명이므로 城(성)
　을 써야 됨
韓 나라 한
朗 밝을 랑
字 자 자
顯 나타날 현
公 벼슬 공

都 도읍 도
督 감독할 독

韓朗 곧 字는 顯公과 都督橡인

掾 아전 연

南 남녘 남
鄭 나라 정
魏 나라 위
整 가지런할 정
字 자 자
伯 맏 백
玉 구슬 옥

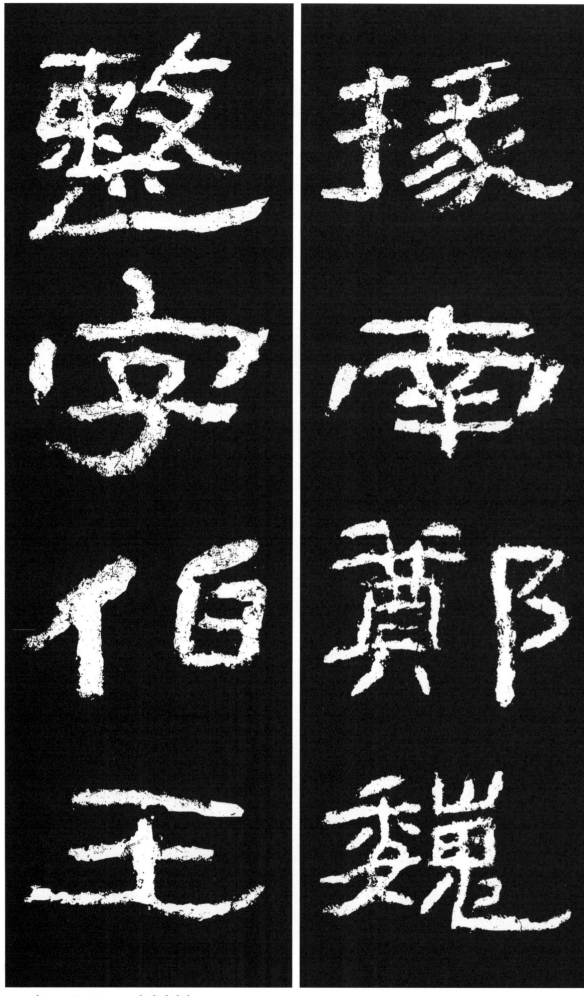

南鄭의 魏整 곧 字는 伯玉이 파견되었고

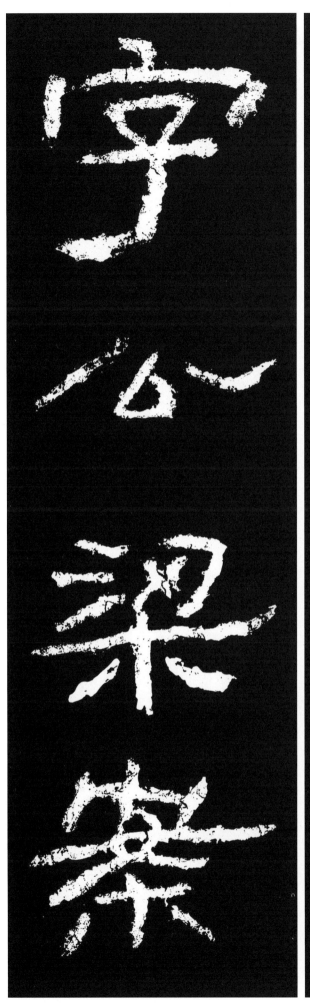

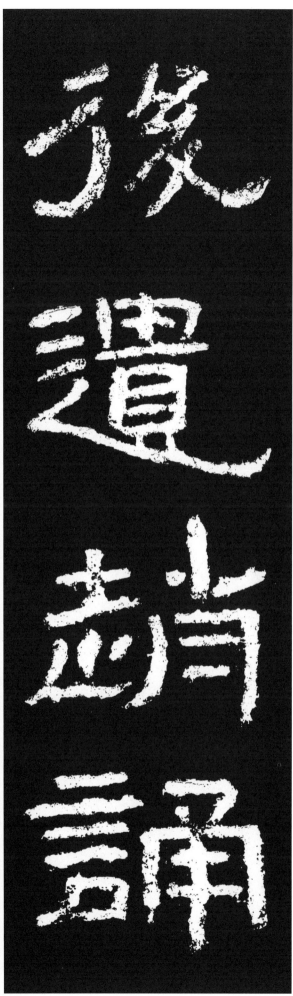

後 뒤 후
遣 보낼 견
趙 나라 조
誦 외울 송
字 자 자
公 벼슬 공
梁 들보 량

案 계획할 안

이후, 趙誦 곧 字는 公梁이 파견되었는데

察 살필 찰
中 가운데 중
曹 무리 조
卓 높을 탁
行 갈 행

造 지을 조
作 지을 작
石 돌 석

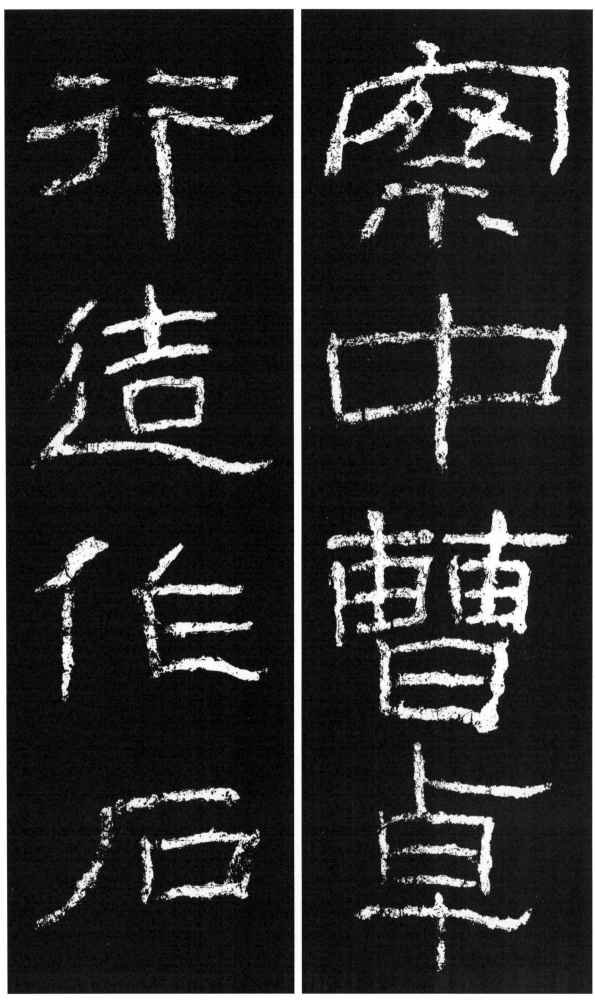

부국(部局)안에서 뛰어난 사람을 천거하여, 돌을 쌓아서 만들어

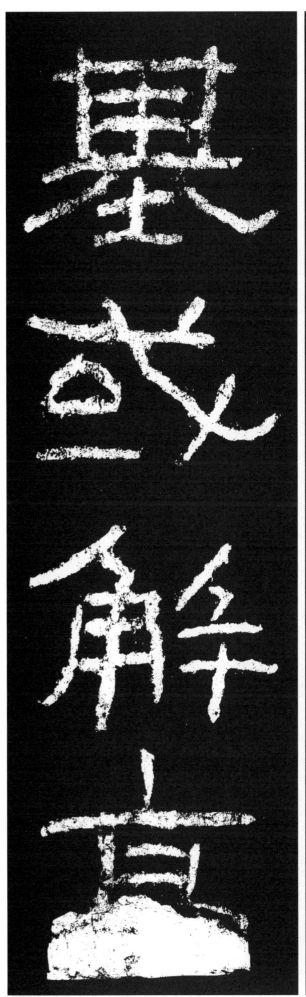

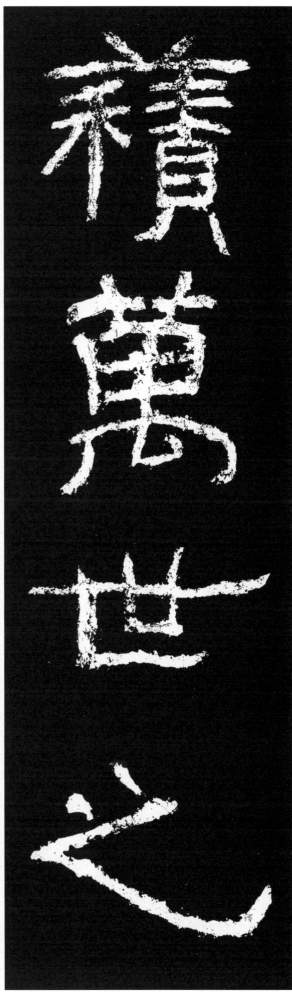

積 쌓을 적
萬 일만 만
世 세대 세
之 갈 지
基 터 기

或 혹시 혹
解 풀 해
高 높을 고

만세의 기초를 세우고 혹은 높은 다리를 해체하고,

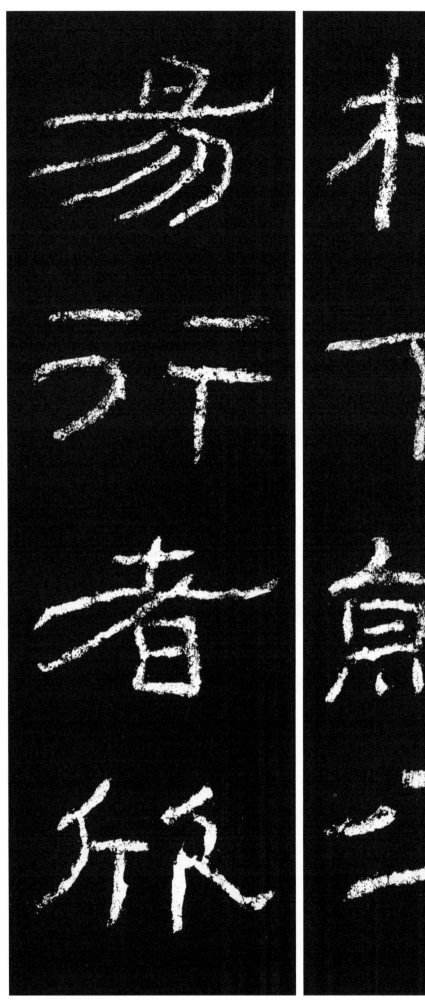

格 격식 격

下 아래 하
就 곧 취
平 고를 평
易 쉬울 이

行 갈 행
者 놈 자
欣 기쁠 흔

아래로는 곧 평탄하게 하여 통행하는 자들이 기뻐하였다.

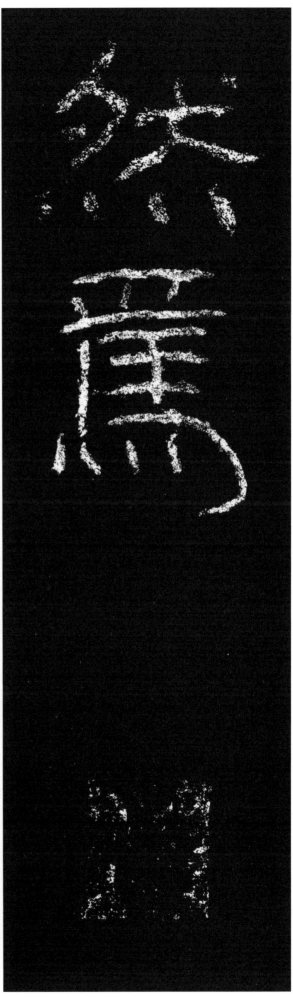

然 그럴 연
焉 어조사 언

伯 맏 백
玉 구슬 옥
卽 곧 즉
日 날 일

伯玉은 곧 즉시

徙 옮길 사
署 관청 서
行 갈 행
丞 정승 승
事 일 사

守 지킬 수
安 평안 안

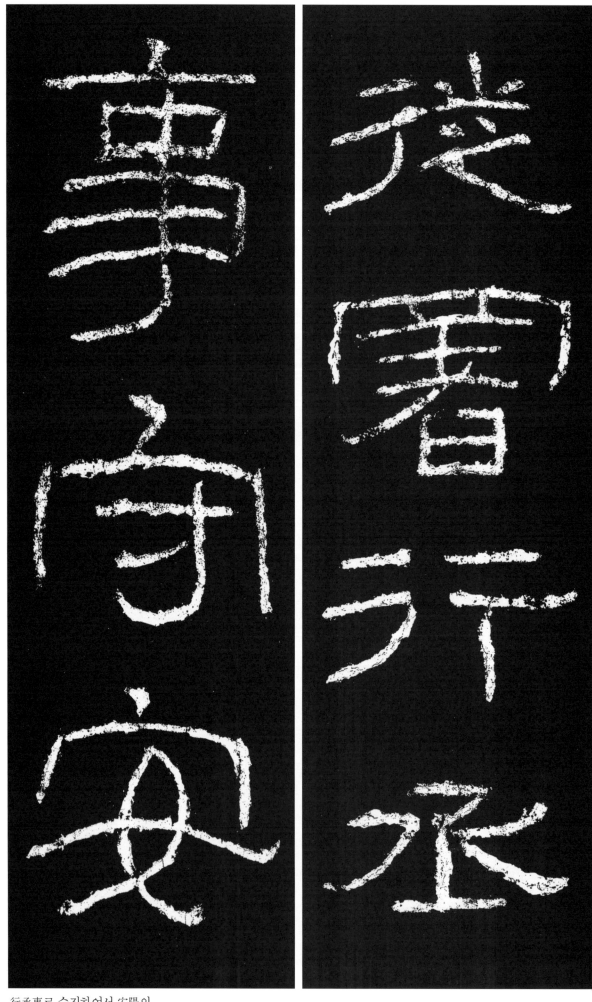

行丞事로 승진하여서 安陽의

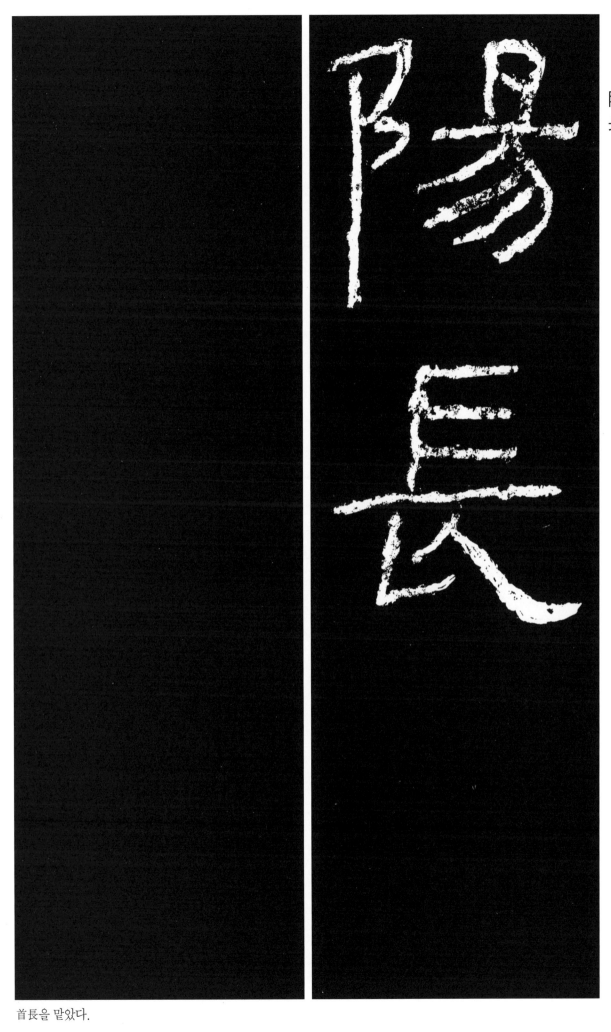

陽 볕 양
長 우두머리 장

首長을 맡았다.

解説

漢 石門頌

故司隸校尉楗為楊君頌（題額）

惟坤靈定位，川澤股躬，澤有所注，川有所通。余谷之川，其澤南隆，八方所達，益域為充。高祖受命，興於漢中。

道由子午，出散入秦。建定帝位，以漢詆焉。後以子午，塗路澁難，更隨圍谷，復通堂光。凡此四道，垓鬲尤艱至。

於永平，其有四年，詔書開余，鑿通石門。中遭元二，西夷虐殘，橋梁斷絕，子午復循。上則縣峻，屈曲流巔，下則

入冥，傾寫輸淵，平阿淖泥，常蔭鮮。木石相距，利磨確盤，臨危槍碭，履尾心寒。空輿輕騎，遰尋弗前，惡蟲弊

狩，蚖蛭毒蛮，未秋截霜，稼苗天殘，終年不登，匱餒之患。卑者楚惡，尊者弗安，愁苦之難焉。於是明知

故司隸校尉楗為武陽楊君，厥字孟文，深執忠伉，數上奏請。有司議駁，君遂執爭，百遼咸從，帝用是聽，廢子

由斯得。其度經功，飭爾要敏，而晏平清涼，調和。二年仲冬上旬，漢中大守楗為武陽王升，

字稚紀，涉歷山道，推序本原。嘉君明知，美其仁賢，勒石頌德，以明厥勳。其辭曰：

君德明明，炳煥彌光，刺過拾遺，厲清八荒，奉魁承杓，綏億衙疆，春宣聖恩，秋貶若霜，無偏蕩蕩，貞雅以方寧

靜，丞庶政與乾通，輔主匡君，循禮有常，咸曉地理，知世紀綱，言必忠義，匪石厥章，恢弘大節，讜而益明，揆往

卓今，謀合朝情，醳艱卽安，有勳有榮。禹鑿龍門，君其繼縱，上順斗極，下答坤皇，自南自北，四海攸通，君子安

樂，庶士悅雍，商人咸憘，農夫永同，春秋記功，垂流億載，世世嘆誦。

序曰：明哉仁知，豫識難易，原度天道，安危所歸，勤勤竭誠，榮名休麗。

五官掾南鄭趙邵字季南，屬褒中晁漢彊字產伯，書佐西成王戒字文寶。主

王府君閔谷道危難，分置六部道橋，特遣行丞事西成韓朗字顯公，都督掾南鄭魏整字伯玉，後遣趙誦字

公梁，案察中曹卓行，造作石積萬世之基，或解高格，下就平易，行者欣然焉。

伯玉卽日徙署行丞事，守安陽長。

p. 12~22

惟坤靈定位　川澤股躬　澤有所注　川有所通　余(斜)谷之川　其澤南隆　八方所達　益域爲充　高祖受命　興於韓中　道由子午　出散入秦　建定帝位　以漢祗焉　後以子午　塗路澁難　更隨圍谷　復通堂光　凡此四道　垓鬲尤艱

생각컨데 地靈이 위치를 정하여, 川澤이 나누어지니, 못에는 흘러가는 물이 있고, 河川에는 통하는 바가 있게 되었다. 余(斜)谷의 河川은 그 못이 남쪽이 높아 八方으로 이르게 되니, 익주 지역은 요충지가 되었다. 高祖께서 命을 받아 漢中에서 일어났고. 길은 子午山을 경유하여 대산관(大散關)을 나가 삼진(三秦)으로 들어가서 帝位를 세워 정하고, 漢나라로써 이끌었다. 뒤에 子午山은 길이 험난하고 다니기 어려웠고, 또 圍谷을 따르고 다시금 堂光을 개통하니, 모두 이 네 도로는 지세가 높이 솟아서 더욱 험난하였다.

주
- 坤靈(곤령) : 땅의 신. 坤後. 地祇.
- 股躬(고궁) : 股는 나눈다는 支別의 뜻으로 몸을 나눈다는 뜻. 곧 갈려지는 것.
- 余(斜)谷(야곡) : 지금의 섬서성 종남산의 계곡 이름.
- 益域(익역) : 곧 익성(益城)으로 익주(益州)를 말한다. 교통의 요충지이다.
- 子午(자오) : 子午山. 陝西省의 中部縣의 서북에 있음.
- 入秦(입진) : 관중(關中)으로 출병한 경로를 말한다.
- 澁難(삽난) : 험난하고 어려움.
- 四道(사도) : 자오(子午), 산관(散關), 위곡(圍谷), 당광(堂光)의 네 도로명.
- 垓鬲(해격) : 지세가 높이 솟아 있어 막히고 멈추게 하는것.

p. 22~37

至於永平　其有四年　詔書開余(斜)　鑿通石門　中遭元二　西夷虐殘　橋梁斷絶　子午復循　上則縣峻　屈曲流巓　下則入冥　傾寫輸淵　平阿淖泥　常蔭鮮晏　木石相距　利磨确盤　臨危槍碭　履尾心寒　空輿輕騎　遟導弗前　惡虫弊狩　虵蛭毒蝎　未秋截霜　稼苗夭殘　終年不登　匱餒之患　卑者楚惡　尊者弗安　愁苦之難　焉可具言

永平年間에 이르러, 4년에 詔書를 내려 余(斜)谷을 개척하였는데 石門을 뚫어 관통시키었다. 영초(永初) 원년(元年)에 2년의 국난을 만났는데 백성들은 西夷의 잔학함을 당하였다. 교량이 끊어지고, 子午山이 또한 둘러싸고 있어, 위로는 곧 하늘에 걸려있는 듯한 준령으로 구불구불 굽어 흘러오는 산마루였고, 아래로는 곧 어두컴컴하여, 경사진 곳에는 물이 흘러내려 못에 보내주고, 平地와 언덕에는 샘과 진흙이 항상 어둡고 선명하지가 않았다. 木石이 서로 막고 있고 예리하게 깎인 돌과 바위가, 위험한 곳에 어지럽게 널려있어, 범의 꼬리를 밟듯 위험하여 마음이 싸늘하였다. 빈 수레나 가벼운 말도 가는 것을 막아 앞으로 나아가지 못했으며, 또 나쁜 벌

레와 나쁜 짐승과 뱀과 거머리와 독충들이 있었다. 가을 전에 서리가 내려, 곡식들이 일찍 죽고 시들어, 한해 내내 익지 아니하니, 굶주림의 우환에 卑賤한 사람은 쓰라리고 고통스러웠고, 尊貴한 사람도 편안치 않으니, 근심과 괴로움의 고생은 어찌 가히 말로써 다하리오.

주

- 永平(영평) : 後漢 明帝의 연호로 58~75년까지의 기간인데, 여기서 四年은 곧 61年 때의 일이다.
- 元二(원이) : 여기서 二는 元의 동자중첩표시로 元元의 뜻으로 보나, 安帝 永初元年과 2年 (107~108년)의 西羌의 반란을 의미한다.
- 傾寫(경사) : 기울어져 쏟아 붓는 것. 쏟아져 내리는 것.
- 鮮晏(선안) : 뚜렷이 밝은 것이 드문 것. 鮮은 드물다, 적다는 뜻.
- 碻磐(학반) : 자갈과 큰 돌.
- 槍碭(창탕) : 창과 같이 위험한 돌. 창상(愴傷)의 가차(假借) 의미로 슬프다는 뜻으로도 본다.
- 履尾(리미) : 범의 꼬리를 밟는다는 뜻으로 매우 위험한 것을 비유함.
- 不登(부등) : 짚은 익는다는 뜻으로 쓰여 여기서는 추수할 수 없다는 뜻.
- 匱餒(궤위) : 먹을 것이 없어 굶주리는 것.
- 楚惡(초악) : 쓰라리고 모진 것.

p. 37~51

於是明知　故司隷校尉楗爲武陽楊君　厥字孟文　深執忠伉　數上奏請　有司議駁　君遂執爭　百遼咸從　帝用是聽　廢子由斯　得其度經　功飭爾要　敞而晏平　清凉調和　烝烝艾寧　至建和二年仲冬上旬　漢中大守楗爲武陽王升　字稚紀　涉歷山道　推序本原　嘉君明知　美其仁賢　勒石頌德以明厥勳　其辭曰

이 때에 사리에 현명한 故司隷校尉인 楗爲郡 武陽縣의 楊君은 그의 字가 孟文이라. 깊이 忠誠스럽고 正直하여 자주 奏請을 올렸으나, 有司가 뜻을 논박하니, 君이 드디어 홀로 고집하고 다투어 百僚들이 모두 따랐고, 皇帝도 이 請을 따라 子午를 폐하고 이로써 그 길을 건널 수 있었다. 그 공력에 힘쓰니, 높고 평평하여져 편안하고 평탄케 되고, 맑고 서늘함이 조화를 이루니, 번성하게 되고 평화롭게 다스려졌다. 建和 二年 仲冬上旬에 이르러서, 漢中太守인 楗爲郡 武陽縣의 王升은 字는 稚紀인데, 山道를 두루 돌아보며, 그 本原을 살펴보고, 君의 明知를 아름답게 여기어, 그 仁賢을 찬미하고 돌에 새겨 덕을 稱頌하여, 그 功勳을 밝히었다. 그 銘辭에 이르기를,

주

- 明知(智)(명지) : 명지(明智)는 인명 뒤에 붙이는 미칭(美稱)이다.
- 司隷校尉(사례교위) : 무제(武帝) 정화(征和) 4년(BC 89년)에 죄인을 검거하기 위해 임시로 맞는 관직이었으나, 임시 폐지된 후 다시 정착되었다.
- 楗爲(건위) : 군명(郡名)으로 현재 四川省 彭山縣 成都의 동북지역이다.
- 武陽(무양) : 현명(縣名)으로 彭山의 동쪽지역이다.

- **楊君(양군)** : 여기서는 양환(楊渙)으로 그의 자는 맹문(孟文)이다.
- **忠伉(충항)** : 충성스럽고 강직, 正直한 것.
- **百遼(백료)** : 遼는 僚의 뜻으로 모든 관료.
- **烝烝(증증)** : 사물이 번성한 것. 앞으로 전진하는 것.
- **艾寧(예녕)** : 편안하게 다스리는 것.
- **建和(건화)** : 後漢 桓帝때의 연호로 147~149년의 기간인데 여기서 二年은 148년때이다.
- **仲冬(중동)** : 11월.
- **勒石(륵석)** : 돌에 새김.

p. 52~70

君德明明　炳煥彌光　刺過拾遺　厲淸八荒　奉魁承杓　綏億衙疆　春宣聖恩　秋貶若霜　無偏蕩蕩
貞雅以方　寧靜烝庶　政與乾通　輔主匡君　循禮有常　咸曉地理　知世紀綱　言必忠義　匪石厥章
恢弘大節　讜而益明　揆往卓今　謀合朝情　醳艱卽安　有勳有榮　禹鑿龍門　君其繼縱　上順斗極
下答坤皇　自南自北　四海攸通　君子安樂　庶士悅雍　商人咸憘　農夫永同　春秋記異　今而紀功
垂流億載　世世嘆誦

君의 德이 밝고도 밝은데, 그 밝은 빛이 두루 비치니 잘못을 문책하고 뛰어남을 거두어 天地를 맑게 하셨네. 魁星을 받들고, 杓星을 이어 받아, 마을과 지경을 평안케 하였으니, 봄에는 聖恩을 펴고, 가을에는 무성한 서리를 꺾어 버렸다. 한쪽으로 치우침이 없고 사심이 없이 넓으시며, 貞節과 高雅함을 法으로 삼으니, 백성들을 편안하고 안정되게 하였고, 다스림은 하늘과 더불어 通하였다. 君主를 보필하고 君主를 바르게 도와 禮를 따름에 常道가 있어, 지리를 모두 아시고, 세상의 법칙을 알고 계셨네. 忠義를 지키고 심지가 군어 이를 밝혔으며 大節을 크게 넓히어 直言을 하여 더욱 분명케 하였다. 지난날을 헤아리고 지금을 밝히었고, 朝廷의 사정에 잘 맞추었으니, 곤란한 것은 잘 해결하여 곧 안정이 되었기에 功勳이 있고 榮華가 있도다. 禹임금은 龍門을 뚫었고, 君은 그것을 이어 받았으니, 위로는 北斗星을 순종함이고, 아래로는 坤皇에게 보답한 것이다. 남과 북으로 부터 四海가 서로 유통하게 되어, 君子는 안락하게 되었고, 서민들이 기뻐했으며 상인들도 모두 기뻐했고, 농부들도 오래이 즐거움을 함께했다. 春秋에는 奇異한 것을 기록하였으나, 지금은 그 功을 기록하는도다. 億年의 세월까지 전해내려, 世世토록 감탄하고, 칭송할지라.

주
- **刺過(자과)** : 과실, 허물을 문책하는 것.
- **拾遺(습유)** : 땅에 떨어진 것을 줍는다는 뜻인데, 여기는 매우 많아서 용이하다는 뜻.
- **魁(괴)** : 북두칠성의 첫번째 별자리.
- **杓(표)** : 북두칠성의 자루 별이름.
- **綏億(수억)** : 매우 평안한 것.

- **若霜**(약상) : 더부룩한 무성한 서리.
- **蕩蕩**(탕탕) : 蕩蕩平平의 뜻. 어느 곳에도 치우침이 없고 공명정대하여 사심이 없는 것.
- **丞庶**(증서) : 庶民.
- **紀綱**(기강) : 기율과 법강. 나라를 다스리는 법강.
- **匪石**(비석) : 心志가 굳어 돌과 같이 마음대로 구르지 않음. 절조가 굳은 것.
- **恢弘**(회홍) : 넓히는 것.
- **讜**(당) : 곧은 말, 직언.
- **醳艱**(역난) : 釋의 뜻으로 쓰여, 어려움을 풀다. 해결하다는 뜻.
- **斗極**(두극) : 北斗七星과 北極星.
- **坤皇**(곤황) : 땅의 임금. 곧 地神.
- **億載**(억재) : 억년의 세월, 곧 오랜 세월.

p. 71~89

序曰 明哉仁知 豫識難易 原度天道 安危所歸 勤勤竭誠 榮名休麗 五官掾·南鄭趙邵 字季南 屬·褒中鼂漢彊 字產伯 書佐·西成王戒 字文寶主 王府君閔谷道危難 分置六部道橋 特遣行丞事·西成韓朗字顯公 都督掾·南鄭魏整字伯玉 後遣趙誦字公梁 案案中曹卓行 造作石積 萬世之基 或解高格 下就平易 行者欣然焉 伯玉卽日徙署行丞事 守安陽長

序에 말하기를, 仁知가 밝으니, 어렵고 쉬운 것을 미리 알고, 天道를 근원적으로 헤아리니, 安危가 귀착하는 바 알아, 힘써서 정성을 다하니 영광스런 이름이 아름답게 빛난다.

五官掾인 南鄭의 趙邵는 字는 季南이요, 屬인 褒中의 鼂漢彊 곧 字는 產伯과 書佐인 西成의 王戒 곧 字는 文寶가 주관하였다. 王府君은 계곡과 도로가 위험하고 험난한 것을 걱정하여 六部 도량을 나누어 설치하고, 특별히 行丞事인 西成의 韓朗 곧 字는 顯公과 都督掾인 南鄭의 魏整 곧 字는 伯玉이 파견되었고 이후, 趙誦 곧 字는 公梁이 파견되었는데 부국(部局)안에서 뛰어난 사람을 천거하여, 돌을 쌓아서 만들어 만세의 기초를 세우고 혹은 높은 다리를 해체하고, 아래로는 곧 평탄하게 하여 통행하는 자들이 기뻐하였다. 伯玉은 곧 즉시 行丞事로 승진하여서 安陽의 首長을 맡았다.

주
- **休麗**(휴려) : 아름답고 고운 것.
- **閔**(민) : 매우 안타까이 걱정하는 것.
- **案察**(안찰) : 계획하고 고찰하는 것.
- **卓行**(탁행) : 뛰어난 행실.
- **高格**(고격) : 통행이 어려운 산길에 나무로 다리를 놓아 왕래하도록 만든 길로 각도(閣道)라고도 한다.
- **欣然**(흔연) : 기뻐하는 모양.
- **安陽**(안양) : 한중군(漢中郡)의 현(縣)이름. 현재 섬서성(陝西省) 양현(洋縣)의 북쪽이다.

索
引

ㅇ

編著者 略歷

裵 敬 奭

1961년 釜山生
雅號 : 硏民

■ 수상
• 대한민국미술대전 우수상 수상
• 월간서예대전 우수상 수상
• 한국서도대전 우수상 수상
• 전국서도민전 은상 수상

■ 심사
• 대한민국미술대전 서예부문 심사
• 부산미술대전 서예부문 심사
• 전국서도민전 심사
• 제물포서예문인화대전 심사
• 신사임당이율곡서예대전 심사
• 포항영일만서예대전 심사
• 운곡서예문인화대전 심사
• 김해미술대전 서예부문 심사
• 대한민국서예문인화대전 심사
• 부산서원연합회서예대전 심사
• 울산미술대전 서예부문 심사
• 월간서예대전 심사
• 탄허선사전국휘호대회 심사
• 청남전국휘호대회 심사
• 경기미술대전 서예부문 심사

■ 전시출품
• 대한민국미술대전 초대작가전 출품
• 부산미술대전 초대작가전 출품
• 전국서도민전 초대작가전 출품
• 한 · 중 · 일 국제서예교류전 출품
• 국서련 영남지회 한 · 일교류전 출품

• 부산전각가협회 회원전
• 개인전 및 그룹 회원전 100여회 출품

■ 현재 활동
• 대한민국미술대전 초대작가(한국미협)
• 부산미술대전 초대작가(부산미협)
• 한국서도대전 초대작가
• 전국서도민전 초대작가
• 청남휘호대회 초대작가
• 월간서예대전 초대작가
• 한국미협 초대작가 부산서화회 부회장
• 한국미술협회 회원
• 부산미술협회 회원
• 부산전각가협회 회장 역임
• 한국서도예술협회 회장
• 문향묵연회, 익우회 회원
• 연민서예원 운영

■ 번역 출간 및 저서 활동
• 왕탁행초서 및 40여권 중국 원문 번역
• 문인화 화제집 출간

■ 작품 주요 소장처
• 신촌세브란스 병원
• 부산개성고등학교
• 부산동아고등학교
• 중국남경대학교
• 일본 시모노세끼고등학교
• 부산경남 본부세관

부산시 중구 해관로 59-1 (중앙동 4가 원빌딩 303호 서실)
Mobile. 010-9929-4721

月刊 書藝文人畵 法帖시리즈 24 석문송

石 門 頌 (隸書)

2022年 3月 20日 초판 발행

저 자 배 경 석

발행처 書藝文人畵 서예문인화

등록번호 제300-2001-138
주소 서울시 종로구 인사동길 12, 310호(대일빌딩)
전화 02-732-7091~3 (도서 주문처)
　　　02-738-9880 (본사)
FAX 02-725-5153
홈페이지 www.makebook.net

값 10,000원

文人畫技法「花」

민이식 著 / 값 30,000원

文人畫技法「蘭」

민이식 著 / 값 25,000원

文人畫技法「梅」

민이식 著 / 값 25,000원

文人畫技法「菊」

민이식 著 / 값 25,000원

文人畫技法「竹」

민이식 著 / 값 25,000원

**화조화 길잡이
I. 무궁화**

이기종 著 / 값 10,000원

**화조화 길잡이
II. 모란**

이기종 著 / 값 10,000원

**화조화 길잡이
III. 장미**

이기종 著 / 값 10,000원

**화조화 길잡이
IV. 연·수련·목련·자목련·등꽃**

이기종 著 / 값 10,000원

**화조화 길잡이
V. 동백·국화·홍매·송화**

이기종 著 / 값 10,000원

**화조화 길잡이
VI. 학·참새·기러기**

이기종 著 / 값 10,000원

**화조화 길잡이
VII. 벌·나비·잠자리 등 곤충**

이기종 著 / 값 10,000원

**화조화 길잡이
VIII. 과일·열매**

이기종 著 / 값 10,000원

**화조화 길잡이
IX. 매화·철쭉·진달래·맨드라미**

이기종 著 / 값 10,000원

**화조화 길잡이
X. 새우·게·잉어·금붕어 등 물고기**

이기종 著 / 값 10,000원

**체본 사군자 그리기
(대나무편)**

이기종 著 / 값 15,000원

문인화 그릴준비 I

최다원 / 값 30,000원

문인화 그릴준비 II

최다원 / 값 30,000원

문인화 그릴준비 II

최다원 著 / 값 13,000원

문인화 그릴준비 IV

최다원 / 값 15,000원

**인물화 그릴준비 V
연필 초상화편**

최다원 著 / 값 15,000원

**최다원의
한글판본체**

값 25,000원

(주)도서출판 서예문인화 법첩씨리즈

石鼓文(篆書)

배경석 著 / 값 10,000원

毛公鼎(篆書)

배경석 著 / 값 10,000원

乙瑛碑(隷書)

배경석 著 / 값 10,000원

史晨碑(隷書)

배경석 著 / 값 10,000원

禮器碑(隷書)

배경석 著 / 값 10,000원

張遷碑(隷書)

배경석 著 / 값 10,000원

九成宮醴泉銘(楷書)

배경석 著 / 값 10,000원

顏勤禮碑(楷書)

배경석 著 / 값 10,000원

張猛龍碑(楷書)

배경석 著 / 값 10,000원

元珍墓誌銘(楷書)

배경석 著 / 값 10,000원

王羲之 集字聖敎序(行書)

배경석 著 / 값 10,000원

元顯儁墓誌銘(楷書)

배경석 著 / 값 10,000원

爭座位稿(行書)

배경석 著 / 값 10,000원

孫過庭 書譜(草書)上

배경석 著 / 값 10,000원

孫過庭 書譜(草書)下
배경석 著 / 값 10,000원

高貞碑

배경석 著 / 값 10,000원

廣開土大王碑

배경석 著 / 값 10,000원

王羲之蘭亭敍

배경석 著 / 값 10,000원

王寵書法(行草書)
배경석 著 / 값 14,000원

董其昌書法(行草書)
배경석 著 / 값 14,000원

郭沫若書法(行草書)

배경석 著 / 값 16,000원

傅山書法(行草書)Ⅰ

배경석 著 / 값 13,000원

傅山書法(行草書)Ⅱ
배경석 著 / 값 13,000원

米芾(離騷經)(行書)

배경석 著 / 값 14,000원

祝允明書法(行草書)

배경석 著 / 값 16,000원

吳昌碩書法(篆書五種)
배경석 著 / 값 14,000원

吳讓之書法 篆書七種

배경석 著 / 값 14,000원

散氏盤

배경석 著 / 값 10,000원

石門頌(隷書)

배경석 著 / 값 10,000원

懷素草書(草書)

배경석 著 / 값 12,000원